Cuando las flores ya no crecen

Cuando las flores ya no crecen
Joseph Cortes

Con una intervención fotográfica de Luis López
Editores: Joseph Cortes y Ricardo Zavala

Título original: *Cuando las flores ya no crecen*
Autor: *Joseph Cortes*
Coatuor: Luis López
Año: 2024

Las fotografías mostradas en el segundo capítulo son contribución de Luis López
Fotografía: Joseph Cortes y Luis López
Diseño: Joseph Cortes
Editores: Joseph Cortes y Ricardo Zavala
Corrección ortotipográfica: Ricardo Zavala
Con agradecimientos especiales a Amairani Pereyda por su contribución plástica en las esculturas retratadas a lo largo de este proyecto.
Con un reconocimiento especial a Ricardo Zavala por su participación como modelo en varias de las fotografías presentadas a lo largo de este proyecto.

D. R. © 2024, Joseph Cortes y López Torres Luis

Queda prohibido bajo las sanciones establecidas por las leyes mexicanas escanear o reproducir total o parcialmente esta obra por cualquier medio o procedimiento, sea digital o impreso, así como la distribución de ejemplares mediante alquiler, préstamo público o venta fuera de tiendas autorizadas sin previa autorización por escrito de los autores.

ISBN: 9798332284922

Independently published

Amazon Kindle Direct Publishing

Índice

Prólogo por Ricardo Zavala 11

Algor Mortis, Capítulo 1:
Flores en la morgue

Diálogo entre el olvido y una flor	19
Dame de tu tiempo	20
Refugio para augurios	21
Hortensia	22
Luciérnagas	24
Olor lavanda	25
Adorarte	26
Cuando la mente vuela	27
Sombras danzantes	28
Flor cósmica	30
Cristales	31
Háblame	32
(..)	34
No se pide perdón por expresar	35
Lo que se dice no se cambia	36
La vida de una flor	38
Monotonía	39
El hombre más insistente del mundo	40
Cuando te bloqueé	41
¡Maldita deforestación!	44

Capítulo 2: Supernova - Serie fotográfica de Luis López **47**

Livor Mortis, Capítulo 3:
Autopsia mental

Intervención de una flor 67
Un trueno molesto que atormenta mis sueños 68
Ojos de flores 70
Todavía siento algo por ti 71
No quiero volver a ignorarte 72
Casi mutuo 74
Flor de luna 75
Corazón de cristal 76
Orquídeas 77
Si no existiera el amor 78
Noches de verano 80
Fotosíntesis 81
A tus calzones 83
Exhibicionista 86
Desastres felices 88
Girasoles 89
Carta a la soledad 90
El final de la eternidad 92
Canela (* • ω •)⁄ 94
Problemas de jardín 95

Capítulo 4: Antes de que te vayas - Serie fotográfica de Joseph Cortes **99**

Rigor Mortis, Capítulo 5:
Flores para tu funeral

¿Por qué no contestas?	119
Ya nada es como antes	120
Flor de sakura	121
El sentir de verte vivir	122
De sentir a morir... prefiero huir	123
El tiempo que necesites	124
¿Podemos seguir siendo amigos?	126
No quiero más espacio	128
¿Varios meses sin reconciliación?	130
Por si esto llega a terminar	131
Cicatrices en repetición	134
Hoy ya no espero nada más de ti	135
"Buenas noches" y vete	137
Mi amor, hay frío afuera	139
Tal vez así es mejor	140
Cuando las flores ya no crecen	142
Delirios de unas rosas en un funeral	144
Siento que la vida se me va	145
Cadáveres	146
Deja la historia morir	147
Desearía poder odiarte	148
Baile con la soledad	150
Además de la mente, ¿puedo perderte?	151
Lo peculiar de olvidar	152
Así te quiero recordar	154

Anexo 1: *Semblanza de Joseph Cortes* — 161
Anexo 2: *Semblanza de Luis López* — 165

Prólogo

Por Ricardo Zavala

¿Qué pasaría si pudieras eliminar a alguien de tu mente, pero dejando los recuerdos felices? Esta pregunta se plantea a lo largo del libro, retratada en lágrimas no derramadas y silencios ensordecedores, cada poema aquí presente es un reflejo de las emociones intensas y a veces contradictorias que surgen cuando el amor no se corresponde y se desvanece. Encontrarás versos llenos de dolor y nostalgia donde cada palabra resonará con tu propia experiencia de pérdida, mostrando la belleza del dolor insuperable.

En estas páginas, encontrarás el deseo palpable de querer borrar a alguien de la mente, sin embargo, este anhelo no es un acto de negación total pues en lugar de olvidar, el autor nos guía a través de un proceso de aceptación, eligiendo quedarse con lo bueno que dejó esa persona en nuestra vida.

Las fotografías que acompañan estos poemas logran complementar y enriquecer la experiencia de lectura, cada imagen captura la esencia de los sentimientos descritos en los versos, Joseph Cortes junto a Luis López muestran imágenes de paisajes desolados, miradas perdidas y escenarios que evocan la melancolía del amor que en algún momento estuvo presente, más que un acompañamiento visual, es una extensión del propio lenguaje poético que crea un diálogo entre lo visual y textual.

El autor nos cuenta su forma de ver el nacimiento de los sentimientos hacia otra persona y lo hace con la metáfora de las flores que parten desde una semilla, pero que al crecer se marchita, las compara con una causa de muerte, esta idea muestra cómo la mente humana que, junto con el resto del cuerpo, reacciona a las emociones que sentimos y que pueden afectar la forma en que nos relacionamos pues el amor no correspondido podría matar de tristeza, entendemos que la autopsia, en su sentido más literal, es el examen minucioso del cuerpo para entender la causa de su fin, aquí, se utiliza como una metáfora poderosa para describir la exploración interna de las emociones y los recuerdos.

Cada poema es un bisturí que disecciona las experiencias vividas, revelando las verdades ocultas bajo la superficie, a través de esta introspección, el lector es testigo del proceso de desentrañar el dolor, la pérdida y la transformación personal. Es un intento de liberarse del peso de las memorias dolorosas, de los fantasmas que nos atormentan en los momentos de soledad y en este proceso, descubrimos que nuestros recuerdos felices no son simplemente fragmentos del pasado sino componentes esenciales de quienes somos en el presente.

No sólo se queda en la oscuridad del olvido, en cada línea, se encuentra una voz poética que busca aferrarse a los destellos de felicidad y a los fragmentos de amor que, aunque desgarrados, aún brillan con intensidad. Encontramos un espacio de reflexión y análisis de las experiencias sentimentales y la fortaleza necesaria para amar y perder, donde no se ofrecen respuestas ni soluciones a los corazones rotos sino un acompañamiento al lector.

La pregunta que abre este prólogo encapsula perfectamente la idea de considerar la eliminación selectiva de recuerdos comparada con una autopsia, un camino directo y rápido,

pero también se siente como tal: Una disección post-mortem de nuestra psique. La metáfora sugiere que, al intentar separar los recuerdos felices de los dolorosos, emprendemos un viaje a través de nuestra propia historia emocional, examinando cada momento significativo como si recorriéramos un cuerpo inerte, el cadáver de nuestras experiencias pasadas.

Este recorrido no está exento de paradojas, pues al igual que una autopsia, este proceso puede parecer frío y clínico, pero también es profundamente revelador, nos obliga a confrontar nuestras emociones y a diseccionar nuestras relaciones con precisión quirúrgica, sin embargo, a diferencia de un cadáver, nuestros recuerdos no están realmente muertos, son fragmentos vivientes de nuestra alma, capaces de evocar emociones con intensidad.

El libro no es perfecto y, como toda obra, tiene sus puntos débiles pues, en algunos momentos, puede parecer repetitivo y ciertos poemas podrían beneficiarse de una mayor variación en tono y estilo, sin embargo, la autenticidad y profundidad del sentimiento que impregna cada página compensa estos pequeños defectos.

Joseph Cortes en *Cuando las flores ya no crecen* elige presentarnos un testimonio de cómo, a través de la poesía y la fotografía, podemos encontrar belleza en el dolor. A medida que te adentres en estos poemas, te invitamos a participar en esta autopsia emocional.

Para no hacer más largo este prólogo, desde mi opinión particular como editor, puedo rescatar que este libro es una forma de entretenimiento un tanto terapéutica, ya que puede servir para aquellas personas que necesiten un espacio para ser comprendidos en momentos así de dolorosos, en cierto aspecto, ver que alguien más toca estos temas puede ayudarnos a comprender nuestros propios sentimientos y recuerdos, en este caso, la poesía resulta ser nuestro guía a través de este viaje.

# Capítulo 1
Algor Mortis

Flores en la morgue

Diálogo entre el olvido y una flor

- ¿Por qué no me dijiste que terminaría así?

Susurró el olvido.

- Te dí señales...

Bueno, lo intenté.

Respondió la flor.

- ¿Cuándo?

Se preocupó el olvido.

- La vez que por amarte perdí mis pétalos.

Lloró la flor.

Dame de tu tiempo

Sólo quédate un momento
para evaporarnos en el tiempo,
y con flores en crecimiento
regálame un lamento.

Sólo quédate un lamento,
no voy a volver,
dame tu vida, dame de tu tiempo,
lo suficiente para ver
en tus ojos el momento
donde yo pueda ser
de tu corazón un monumento.

Sólo quédate un momento
que me obligue a renacer,
quítame el aliento y el conocimiento
para poderte ver.

Refugio para augurios

Mi mente
miente
cuando siente,
soy consciente.

Quiero un refugio
en la oscuridad
pa' poder escapar
de mi augurio.

Malditos sean
los pensamientos
que invaden mis sueños.

 Y malditos sean
 tus recuerdos
 en mis sueños.

 Quiero descansar,
 olvidar y soltar
 tu bello rostro
 que cual monstruo
 asusta mi pensar.

Hortensia

Hortensia, Hortensia...

dame conciencia
de tanta belleza

en mí guardada
y en arte evocada,

y el dolor lanza
fuera de la esperanza,

Hortensia, Hortensia...

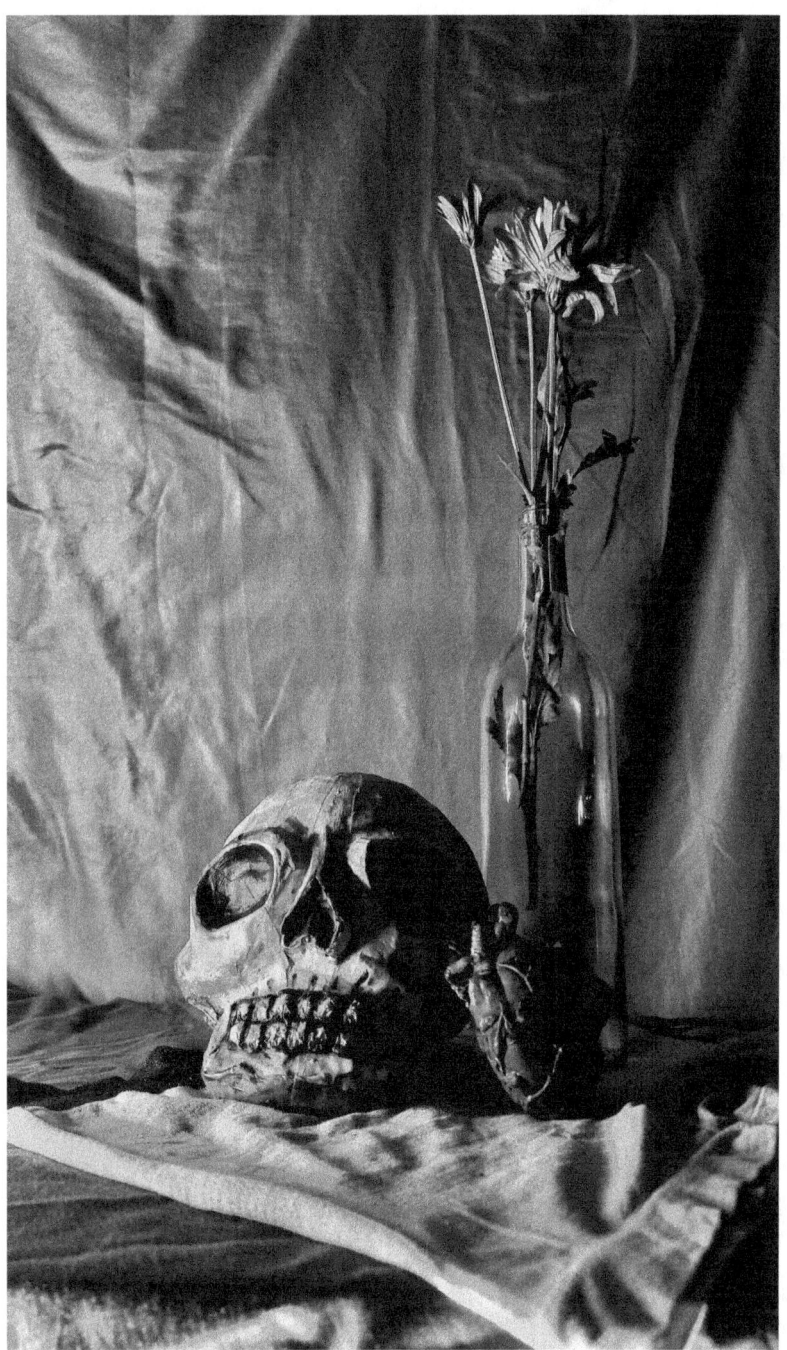

Luciérnagas

Como luciérnagas
volamos por décadas,

a ciegas
encendemos velas,

la luz buscando
y miedo encontrando,

amor dejando,

pero siempre volando.

Olor lavanda

Contigo acostado,
viendo el techo,
estás a mi lado
y en mi pecho.

Una libélula
ninfomaniaca
me ataca
las células.

Un dibujo lavanda
hazme en mi lengua
con tu lengua
que el amor manda.

Siento el olor lavanda
entrar en mi nariz
y cura la cicatriz
como una manada
de pájaros cantores
pasándose en rincones
de mi mente,
¿lo sientes?

Adorarte

Sólo déjame amarte,

 tan siquiera quererte

o hacerte arte,

 no pienso enojarte

ni menos dejarte,

 o al menos pretender
adorarte, *déjame adorarte.*

Cuando la mente vuela

Esta agonía,
está buena, buena,
esta cobardía
que recorría
todo mi día.

 La que olía
 a melancolía,
 a cobardía,
 la agonía
 que me quería.

 Buena, buena,
 cuando la mente vuela.

Sombras danzantes

Vi nuestras
sombras
bailando
entrelazadas
en reflejos
de luz que a
lo lejos
olemos,
mientras nos
besamos,
nos amamos,
nos dejamos.
Qué belleza
es esa que
expresa el
deseo de
amarnos
mientras
sepulta y
retumba las
sombras que
acolchonan
muestra
última visita.

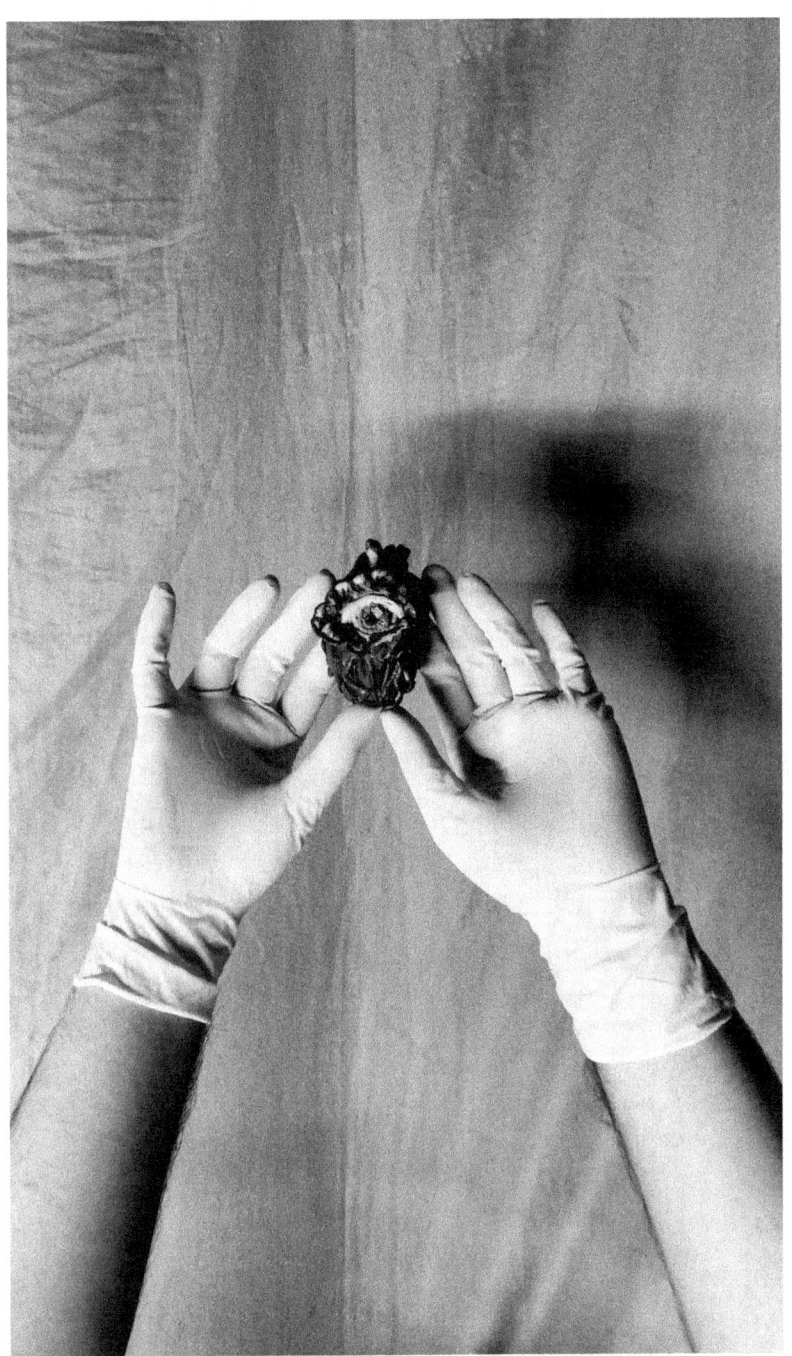

Flor cósmica

Como una flor,
crezco despacio,
como una flor,
recorro el espacio.

¿No te has dado cuenta? De que somos cometas, con metas, fugaces y estelares, entonces contéstame cuando te preguntas: ¿Por qué no muestras tu belleza antes de dormir? No te dejaré morir, florecita que resucita despacio en el espacio.

Cristales

Los cristales se empañan,
la mente se me daña,

me deshoja como flores,
sácatelo y dame,
enséñame colores

y cómeme cual araña,
órale, no pares.

Háblame

Ya no hay que esperar,
hoy te vengo a contar
que tenemos que hablar.

Quiero saber
cómo terminó
y quiero creer
que tiene salvación.

Estás en mi mente,
mi cora lo siente,
se siente caliente,
distinto se siente.

Se siente en tu mente,
se siente reciente
y se siente frecuente.

Quiero saber
si tiene salvación
y quiero creer
que no terminó.

No hay que esperar,
te voy a rogar
pa' poderte hablar.

Hablar, hablar, hablar,
déjame hablar,
pensar, pensar, pensar,
déjame estar.

(..)

Perdón por sentir,

escribir,

decir,

percibir,

reír,

resentir,

mentir,

¿ya dije escribir?

No se pide perdón por expresar

Nunca pidas perdón
por tu sentir expresar,
ni guardes rencor
por el no valorar.

 Eso es ser artista:
 un exhibicionista,
 perdón no pidas nunca.

Tendrás que hablar
a quien quiera escuchar
y dejar a quien debas dejar.

Lo que se dice no se cambia

Dijiste lo que dijiste,
no podemos cambiarlo,
hiciste lo que hiciste
y podemos hablarlo.

Las palabras hieren
y cuidado no tuvimos,
en mi mente mueren
por lo que vivimos.

Y lo dijiste,
lo sentiste,
lo repetiste.

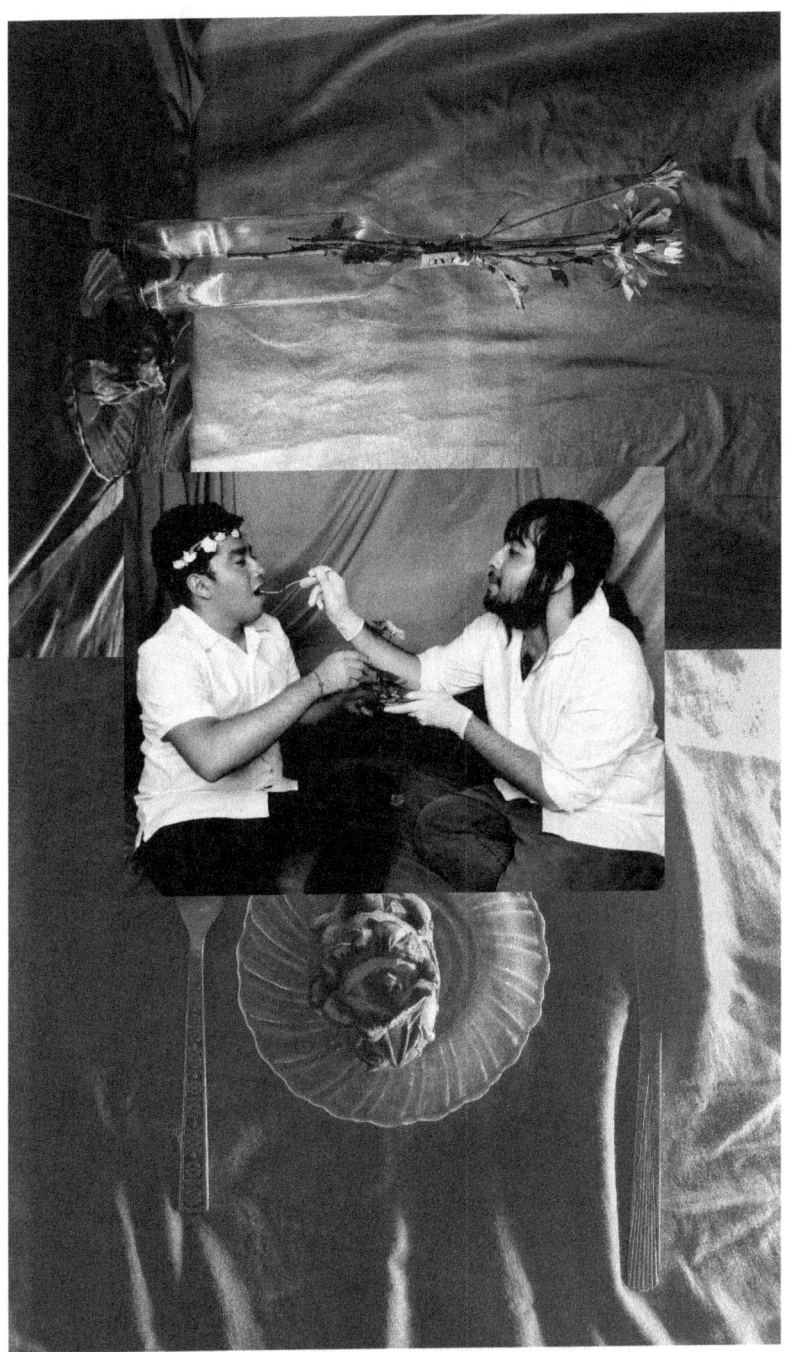

La vida de una flor

La vida de una
flor como tú
puede resultar
muy larga o
muy corta
dependiendo
de si la cortan
o si apenas
está naciendo,
incluso si es
de plástico, yo
me estoy
marchitando y
tú no, no
hagas lo
mismo que yo
y tampoco
dejes que mis
semillas
caigan en otro
lugar.

Monotonía

Ya suponía
la monotonía
de la fantasía
que me recorría.

 Y ya sentía
 que me mentía
 porque creía
 que te importaría.

Ya suponía
que me ardería,
puta monotonía
que hasta recorría
mi melancolía.

El hombre más insistente del mundo

El hombre más insistente del mundo es aquel que espera a que se vuelvan a abrir las puertas de un corazón al que en algún momento tuvo acceso, pero que no supo cuidarlo y terminó por matarlo, piensa que puede solucionar y que lo puedan perdonar, tiene esperanza en volver a entrar y compensar su mal, lleva toda la vida y toda la muerte a las afueras de aquel corazón, nadando en rencor y recorriendo las venas que llegan a las puertas, no se va por miedo a que se abran y que no alcance a entrar, ya le pasó, ha visto entrar a más personas, pero él no alcanza, y va a insistir, insistir, insistir hasta poder acceder, corregir y vivir.

Cuando te bloqueé

Un ataque al corazón
sin piedad ni razón,
flotando me tenías,
¿era lo que querías?

Tuve que bloquearte
pa' no pensarte,
pero pensaba
si te costaba.

Creer en tu necesidad
me robaba tranquilidad,
te desbloqueé
porque creí
en ti, fue por ti.

Bloquear,
pensar,
desbloquear,
disfrutar,
destrozar.

¿Cuánto repetiremos
lo que rompemos?
Mejor dejemos
y disfrutemos.

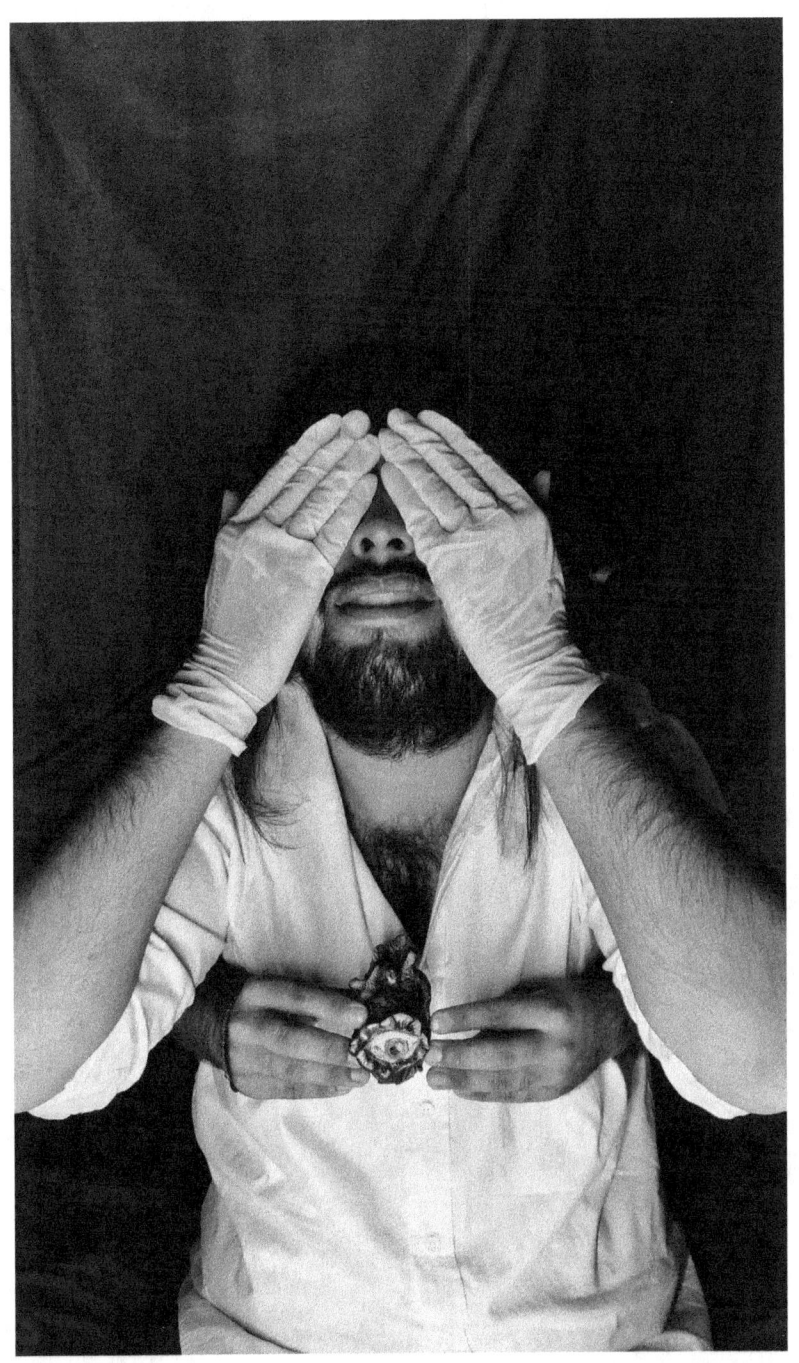

¡Maldita deforestación!

Caminando,
eliminando
y recordando.

Hace calor
sin control,
¿cuál es tu rol?

Mejor que acabe aquí,
mejor dejarte ir.
¿Para qué sufrir?

Es difícil aceptar
un calentamiento,
ese, el global,
que con resentimiento
llena mi pensar.

¡Maldita deforestación!
Que elimina sin piedad
cada momento de pasión
que habita mi pensar.

Capítulo 2
Supernova
Serie fotográfica de Luis López

Restos de supernova

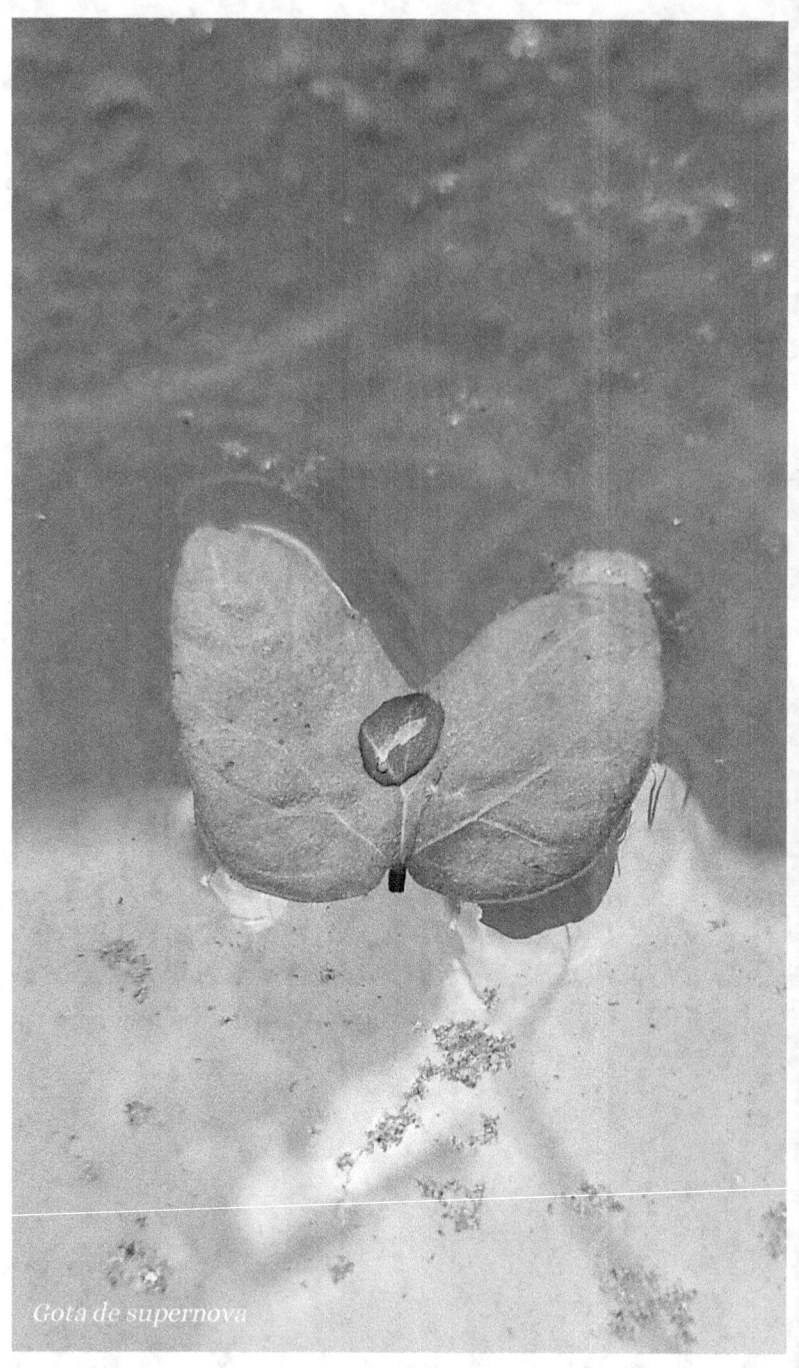

Gota de supernova

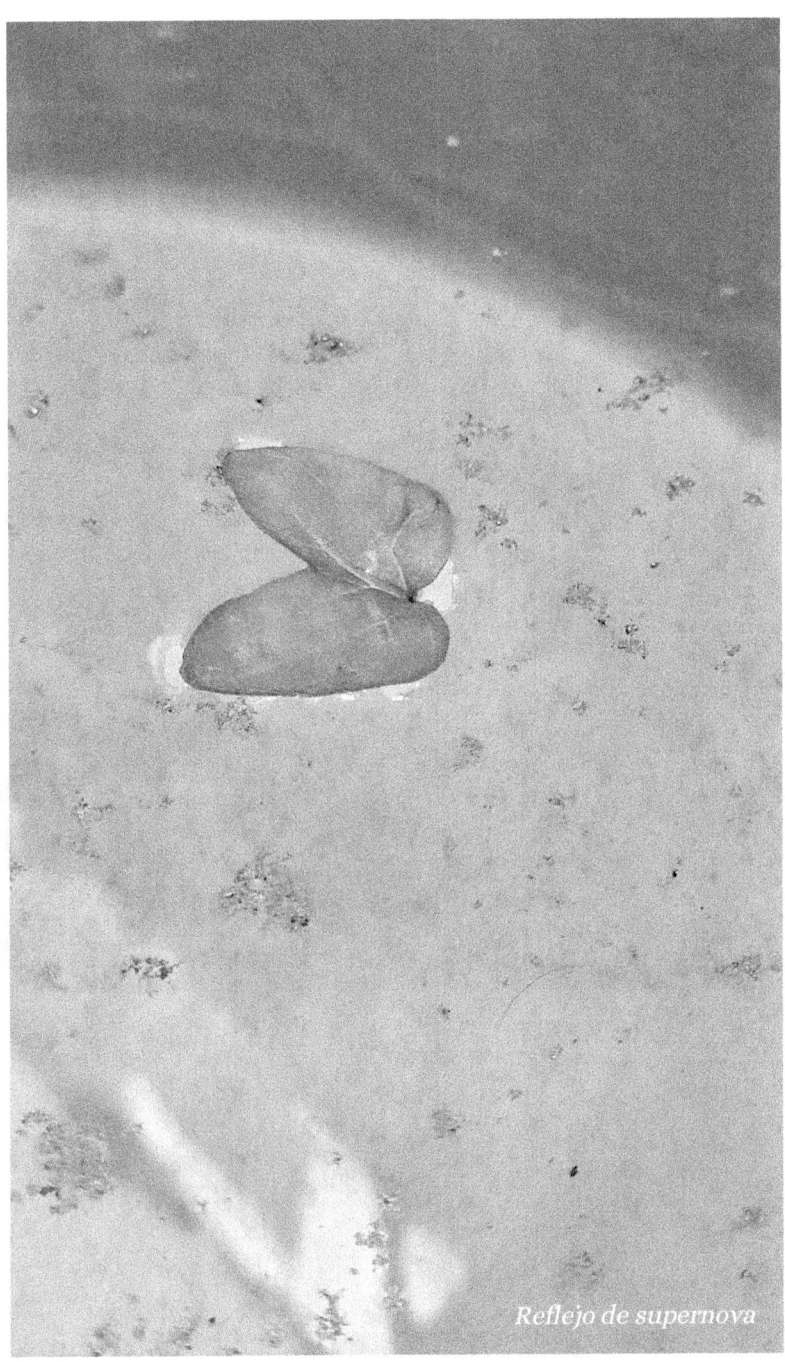

Reflejo de supernova

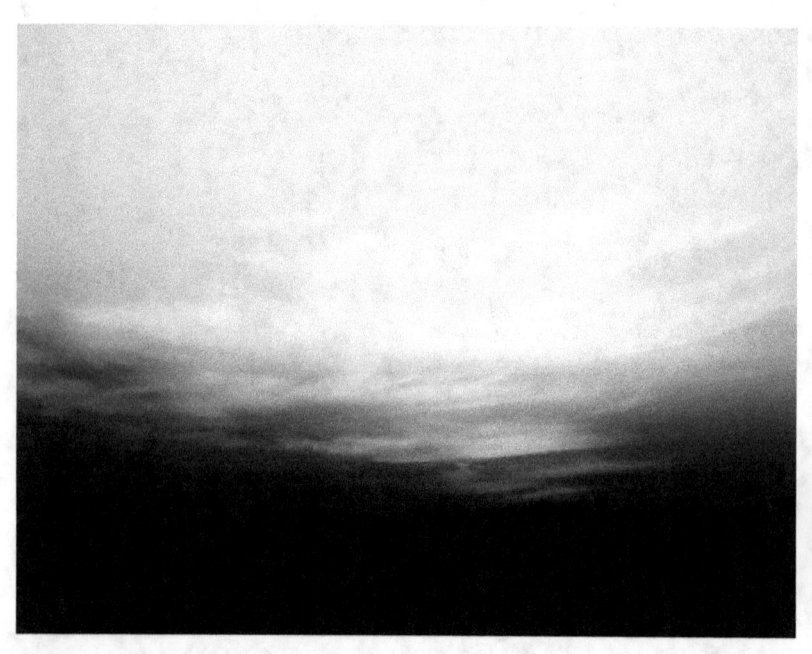

Plumas de supernova

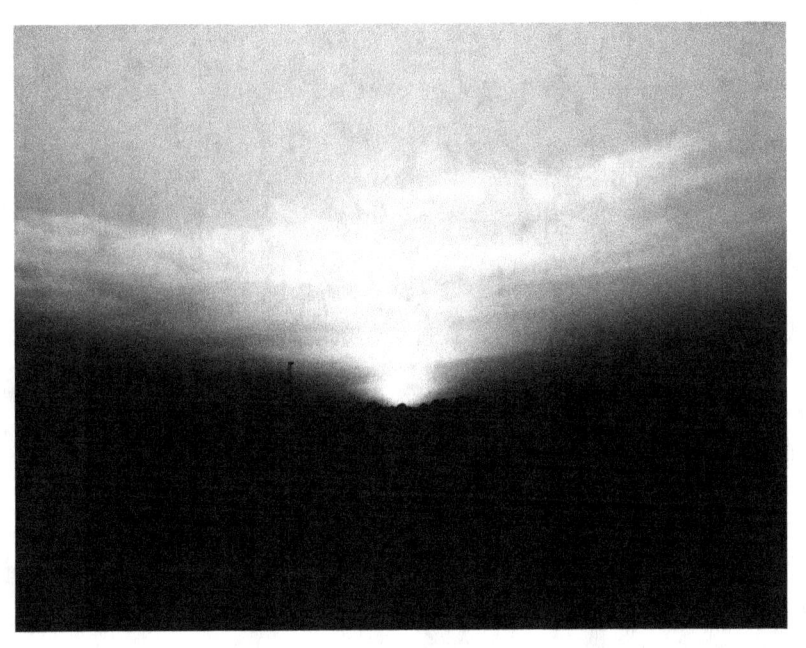

Luz de supernova

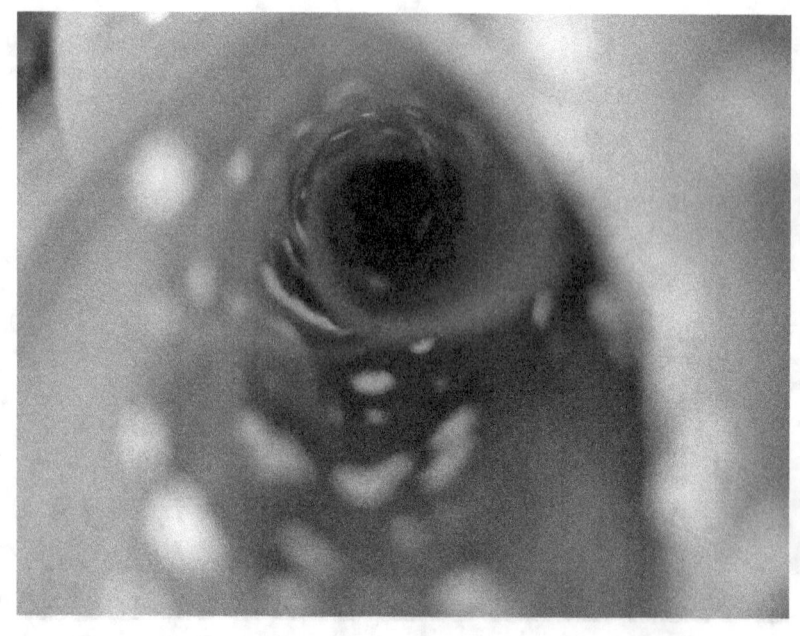

Remolino de supernova

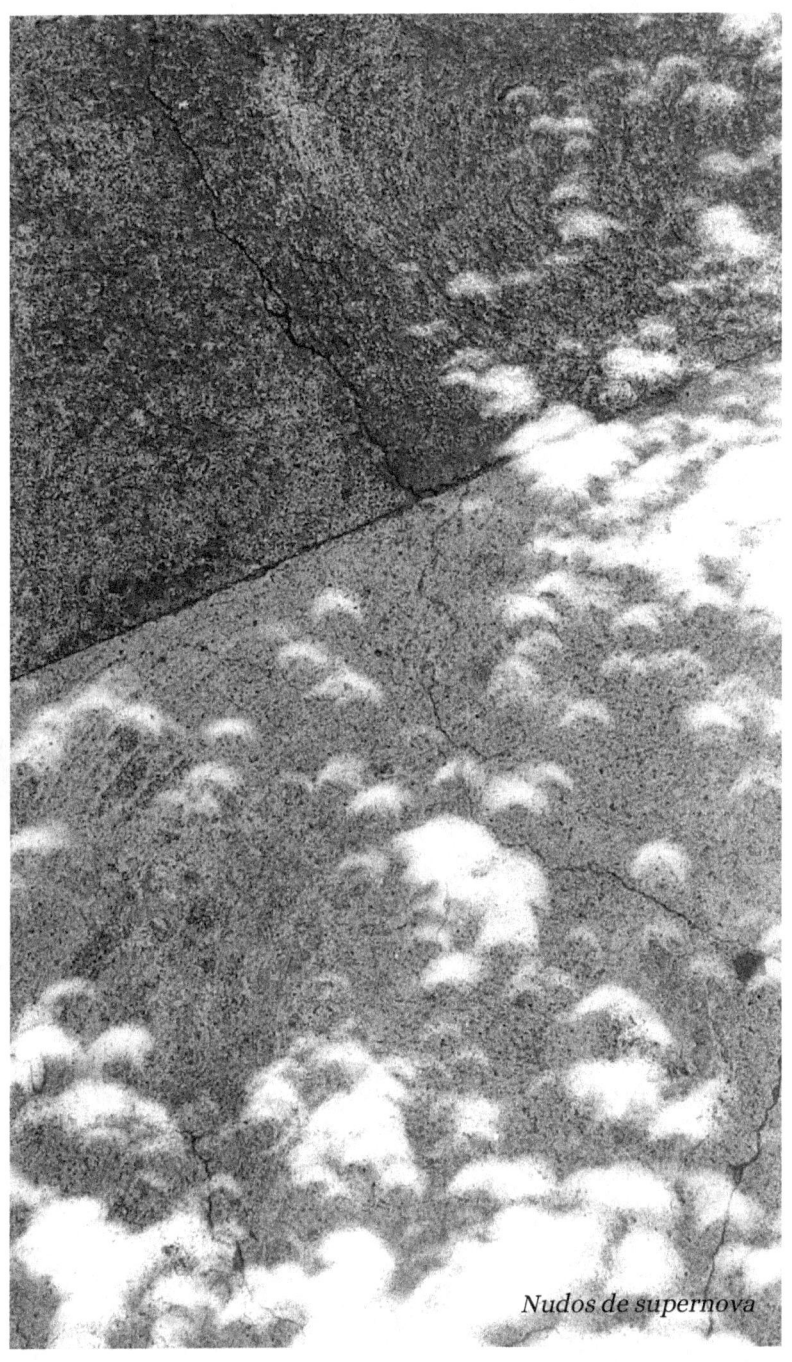

Nudos de supernova

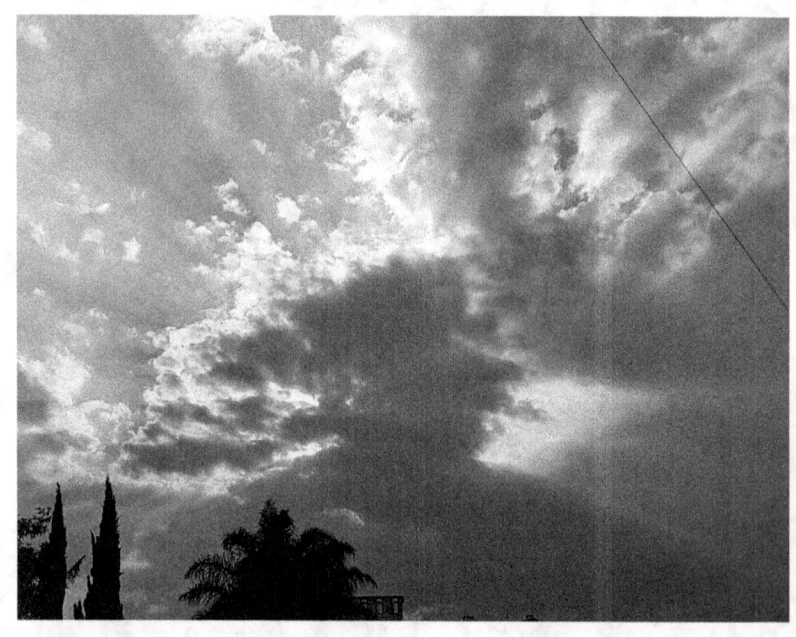

Mente galáctica

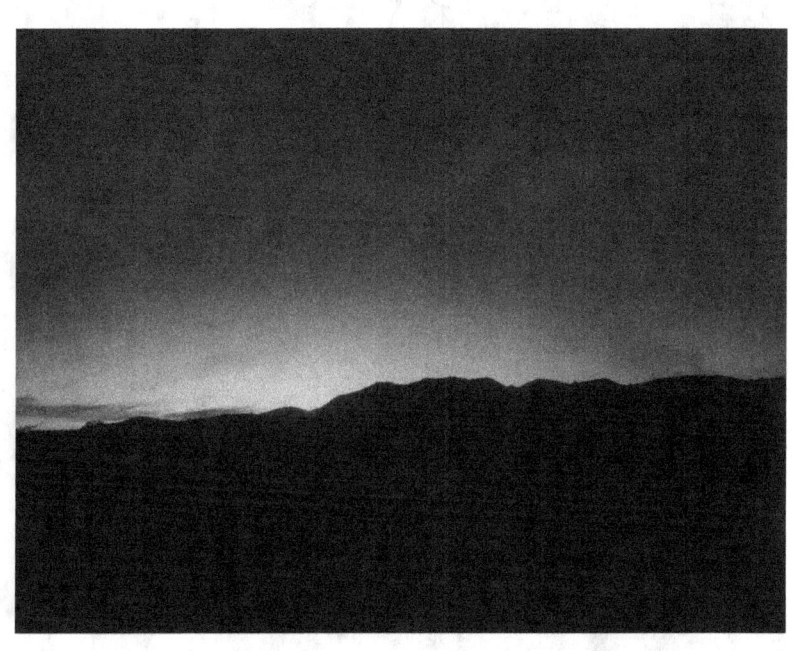

Sombra de supernova

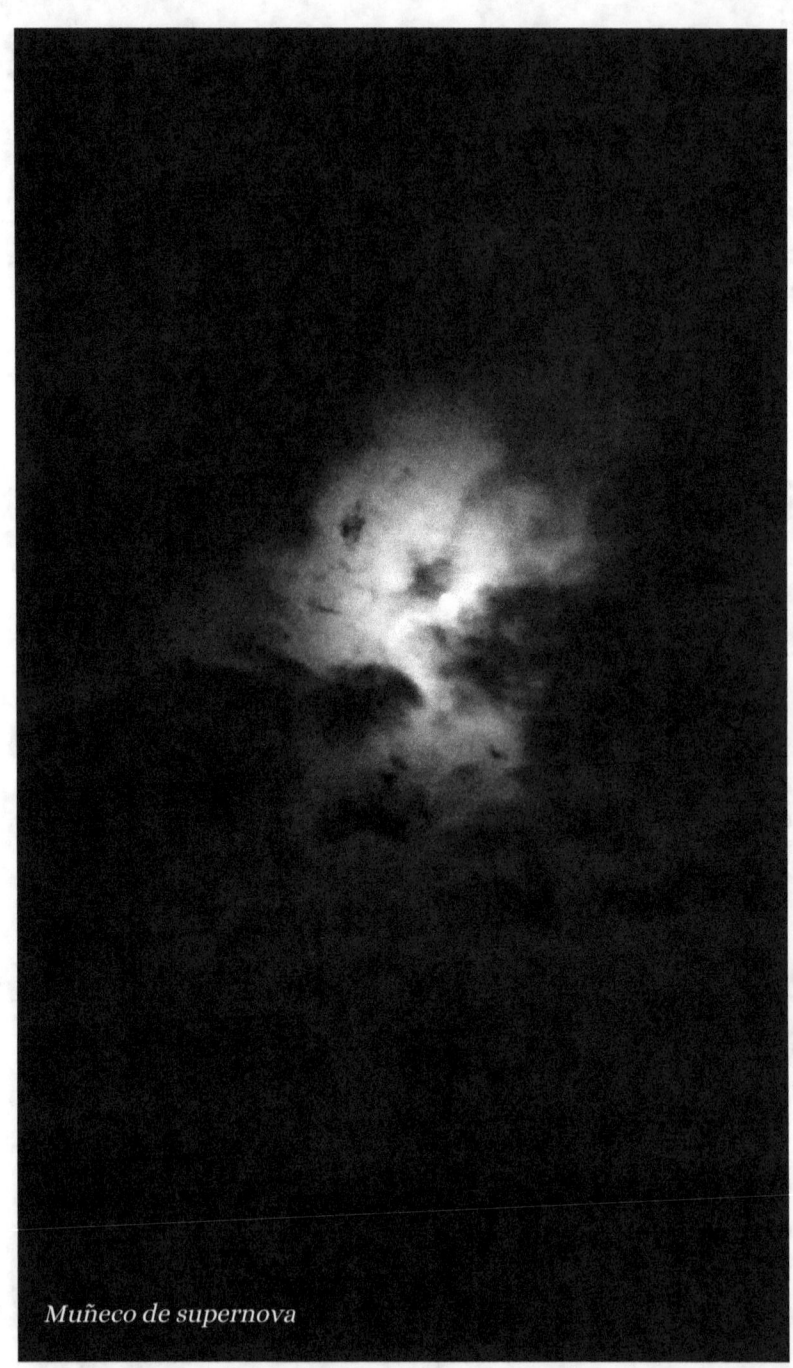

Muñeco de supernova

Ceniza de supernova

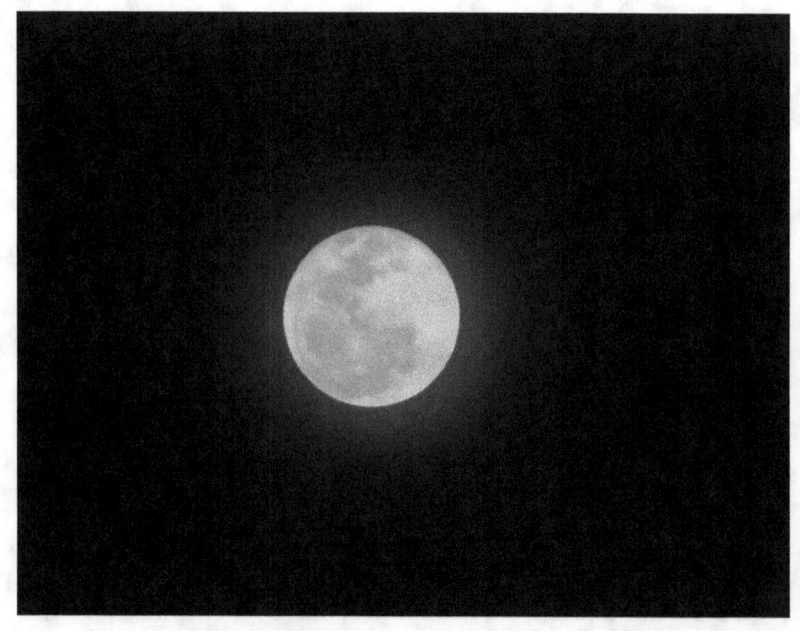

Ojo derecho de supernova

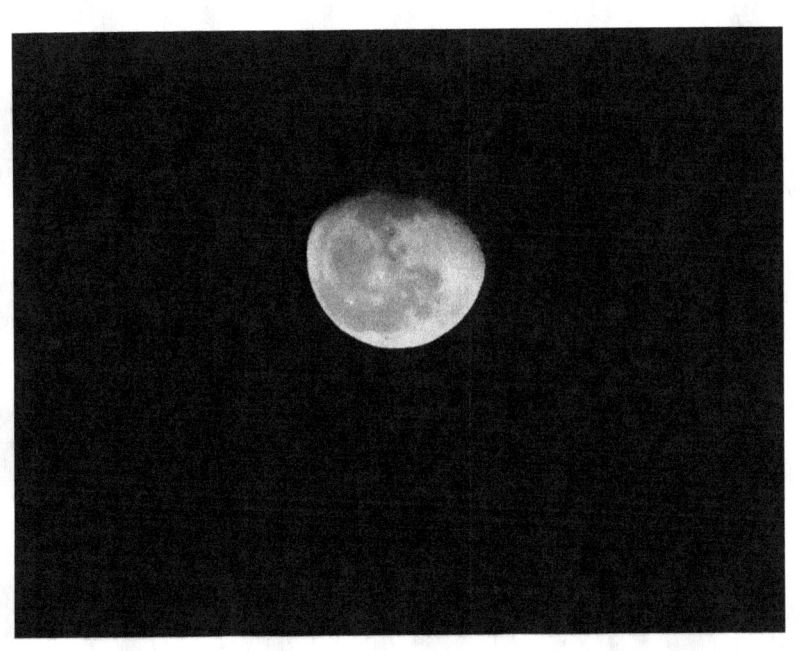

Ojo izquierdo de supernova

Huellas de supernova

*"Por las estrellas
que me enseñas".*

- Luis López

Capítulo 3
Livor Mortis

Autopsia mental

Intervención de una flor

Perdido en el mundo estoy,
caminando sin rumbo voy,
es lo que es,
ves lo que ves.

Algo de los demás me separa,
mi propio lugar me espera,
al mundo no pertenezco
y a la poesía le rezo.

Mi lugar buscando voy,
mi voz tomando estoy,
como en el agua una flor
que busca color.

Un trueno molesto que atormenta mis sueños

Un trueno eres
que en mis sueños crece,
hay silencio,
pero no hay olvido
que me cubre.
Ay, querido.

Más versos te escribo,
por pendejo vivo.
¡No quiero vivir
por tu puto sentir!

Te di todo de mí,
de mí todo te di,
de ti nada recibí.

Te digo el resto:
un trueno molesto
eres en esto.

*Sólo vete,
sólo vete,
sólo vete.*

Si tu *"hola"* significa *"adiós"*
entonces no somos dos.

*Sólo hazlo,
como un lazo,
como un lazo,
sólo hazlo.*

Ojos de flores

Ojos de flores
que por amores

piden que llores
y con dolores
el alma recorren

y de flores cubren
penas de cobre.

Todavía siento algo por ti

Te vi sonreír
y quise evadir
lo bien que sentí.

Prefiero morir
que admitir
que todavía por ti
algo he de sentir.

Quiero evadir
y mentir,
porque me cuesta admitir
que todavía por ti
algo he de sentir.

No quiero volver a ignorarte

No quiero volverte a ignorar,
prefiero pelear
y hablar poder
y no perder
tu querer.

>Si te dijera que
>me dañas,
>¿aún me
>extrañas?
>Y si te dijera que
>te necesito más
>de lo que tú me
>necesitas,
>¿resucitarías?
>¿Me dejarías?
>¿Regresarías?

Déjame rogarte,
no quiero dejarte
ni volver a ignorarte.

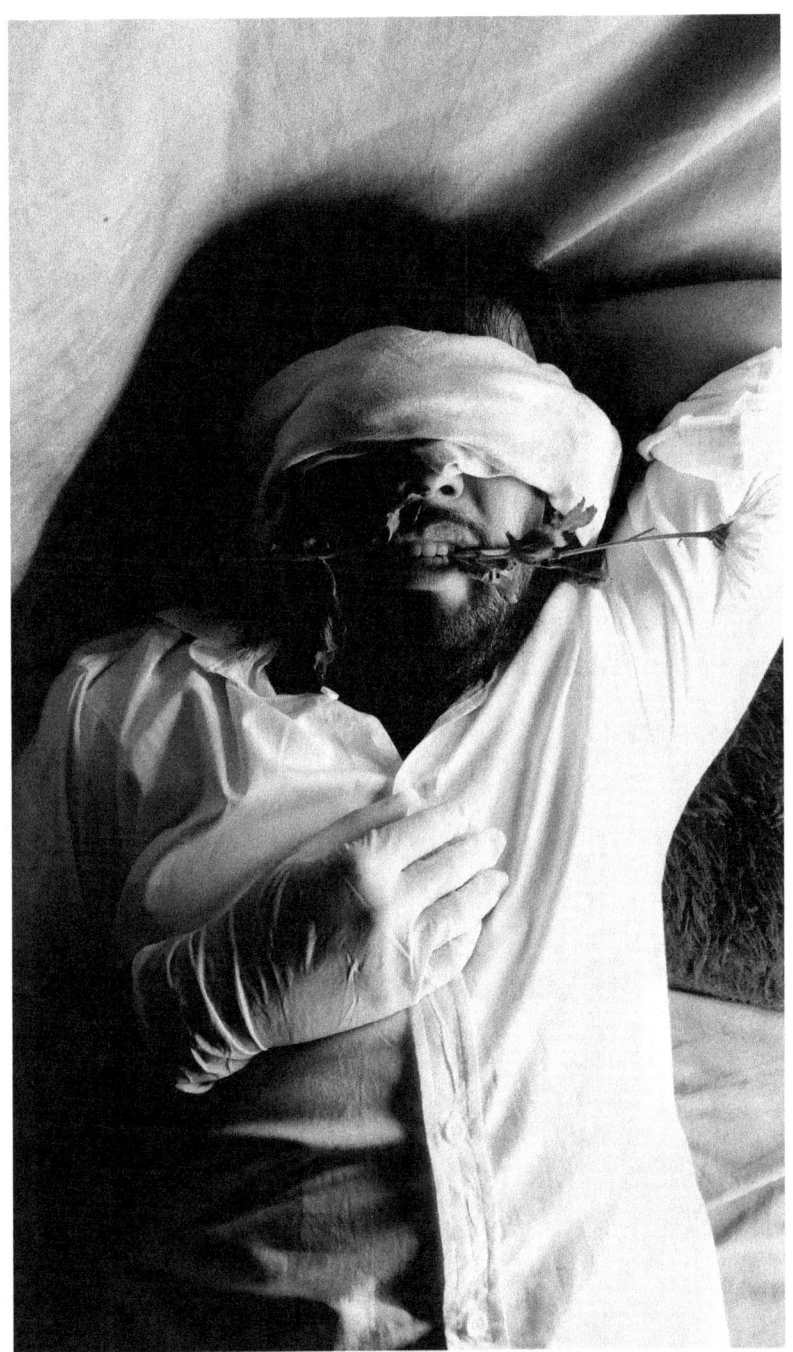

Casi mutuo

Hoy no es igual
que ayer,
ya no somos par.

En mi mente todavía estás,
distantes,
cobardes,
quédate un instante.

 Y pronto volverás
 y me dejarás
 con este amor
 que es casi mutuo.
 ¡Qué terror!
 Vestir de luto
 por algo casi mutuo.

Flor de luna

Luna, Luna,
sé mi cuna,
escucha mi fortuna
y mi tortura.

De noche, las flores
vemos tu esencia,
tus dolores,
tu consciencia.

Luna, Luna,
sé mi cuna,
Luna, Luna,
me tortura.

Corazón de cristal

De cristal es tu
corazón,
lo guardo en un
rincón,
para protegerlo
y no romperlo.

Hay que celebrar
que podemos
amar
y en museos
besar
nuestros labios,
somos musas
de los pintados,
sin excusas.

Si tu corazón
llego a romper,
no me des perdón
por no saber
cómo ser tu amor.

Orquídeas

Reflejo en el
espejo,
hijo y padre,
obra de arte,
me veo y no me
quejo.

Creador y
creación,
no veo tu
reacción
hoy, poderes
invoco
y amor te
coloco.

Dame
orquídeas
con pastillas
pa' calmar
las ansias de
crear.

Si no existiera el amor

Si no existiera el amor
tendrías perdón,
pero no habría pasión,
sólo razón.

¡Ay, mi corazón!
Devuélveme mi amor
y te daré mi perdón.

Y si no existiera el amor
tendría la razón
al pedir compasión
por sentir el terror
de sentir el amor.

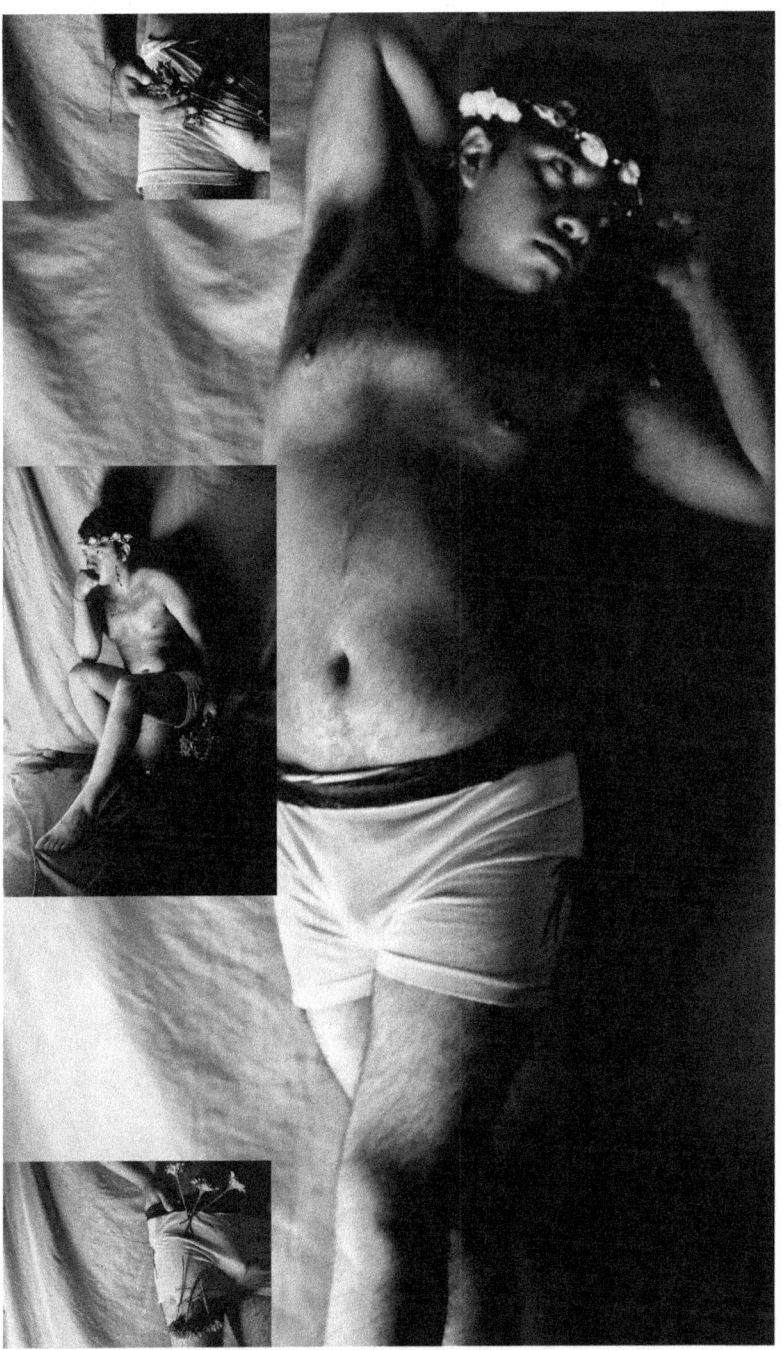

Noches de verano

En la oscuridad nos
perdimos
con un deseo de
tocarnos
y poder besarnos.

Tu piel por estrellas se ilumina,
y es por eso que te hago rimas,
porque nos tocamos
en noches de verano.
Esteman de fondo
pa' llegar hondo.

Noches de verano,
ya no me haces daño
cuando nos tocamos.

Fotosíntesis

Lluvia de fuego,
luna de corazón,
no es un juego,
es mi pasión.

Fotosíntesis, mi amor,
fotosíntesis,
contigo lo quiero todo,
amigo mío.
Fotosíntesis, mi amor,
fotosíntesis,
contigo quiero de
pasión un río.

Ando expresando
y controlando
y mi cuerpo llorando
y por ti suplicando.

La noche derrama
miel sobre nosotros,
es como el sol
cuando nos alimenta,
quémame y
préndeme que hoy
contigo lo quiero
todo, mi amor,
fotosíntesis, casi
metamorfosis, micro
partículas nos
comen y mi aliento
te aviento, mi sudor
te escurre y mis
células te cubren.

A tus calzones

Rogando por piedad
imaginándote entrar.
¿Cómo parar?

A mi lado está su olor
rociando calor,
dolor y pasión
o noches de ilusión.

Acelera mi corazón
y cual roedor
sigo su olor.

A parte, la tela
cual vela
quema su olor
en cada rincón.

Dependiente del esperma
que me condena.

¡Ay, güey! ¡La vulgaridad!
De tu masculinidad,
de pensarte sin piedad.

¿Quién me irá a saciar
como la imagen en mi mente
queriéndome ensuciar?

Cogerte en mi mente,
tu ropa arte latente,
y hacerte presente:
Un deseo consciente.

Exhibicionista

Exhibicionista
es el artista
que el alma desnuda
en su obra, cada una.

Exhibicionista
es el artista
que la vida refleja
y su vida nos deja.

Exhibicionista
es el artista
que pasión entrega
y no se apendeja.

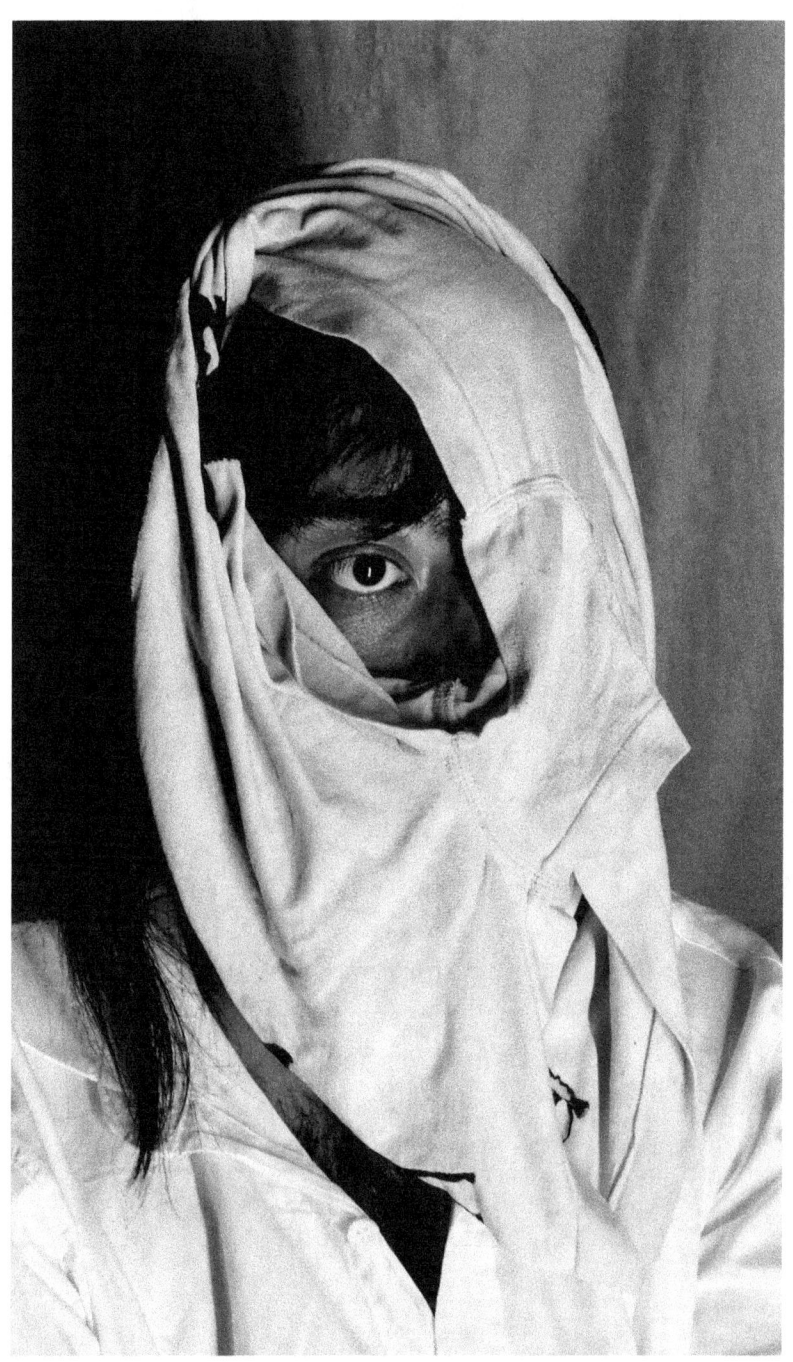

Desastres felices

Me pasa que veo belleza en lo grotesco, que doy de más por poco y que lo superficial lo llevo a lo estelar, desastres felices que hacen cicatrices tristes que sanan cuando me alejo y que cuando regreso contigo, amor mío, tu presencia me atraviesa como un bisturí en una cirugía de corazón, no tienes perdón.

Girasoles

Girasol, girasol,
gira, gira, sin razón
mi corazón, corazón.

 Dime, dime sin presión
 que hay amor, que hay amor,
 llora, llora, sin perdón,
 sin perdón.

Y con amor, con amor,
mira, mira mi razón,
corazón, corazón,
gira, gira, sin razón,
girasol, girasol.

Carta a la soledad

Como una flor,
se va el color,
dejando el olor
marchitando
y matando
toda mi pasión.

Se va mi vida
en toda mi rima.

Más pesada que el frío
es la soledad
que, como un río,
empuja sin piedad,
se clava en mi vientre.

Carta feliz de soledad
que escribo corriendo
con cero piedad.

Y más pesado
es escribir
dejando de lado
todo mi sentir.

El final de la eternidad

Llévame al final,

 que la eternidad

me va a matar,

 me va a recordar

lo que pienso olvidar.

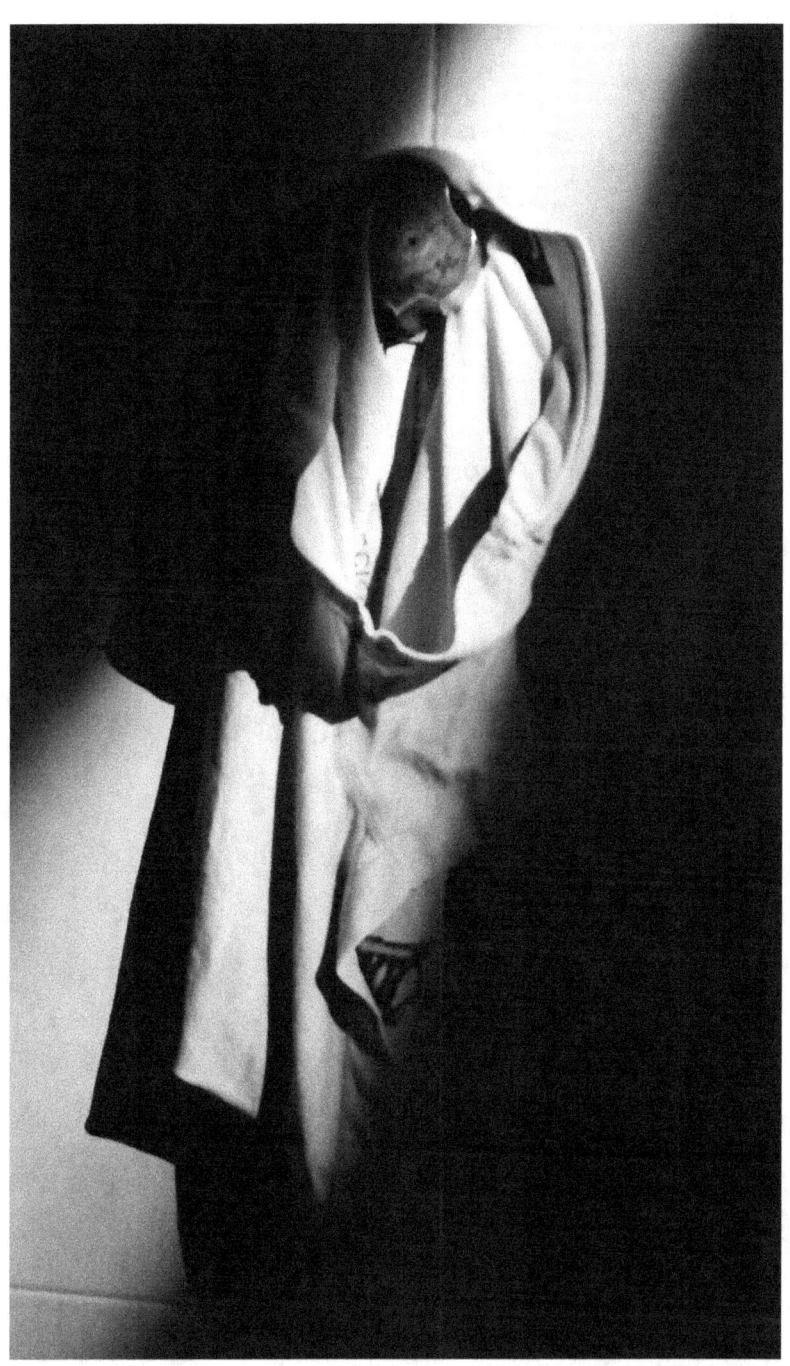

Canela (*・ω・)ノ

Con canela,
con canela,
ríe, ríe, sin
condena,
sin condena,
alma en pena,
alma en pena,
ama, ama, mi
canela
y con cautela,
con cautela,
mira, mira mi
canela.

Problemas de jardín

Te sientas y
me ves regar
las flores que
permiten
estar
en esta
relación
llena de
confusión.

Cinco
centímetros
crecieron
y no me
creyeron
porque ellos
no vieron
lo que
avanzaron.

Y eres más
sabio,
pero de
confianza
hay
problemas,
jardinero
malo,
nuestro
jardín está
en ruinas.

¿Y si te
dijera
que te
dejará
cicatrices
con raíces?

*Te quiero
amar,
pero no
puedo
estar
con quien
no puedo
ni confiar.*

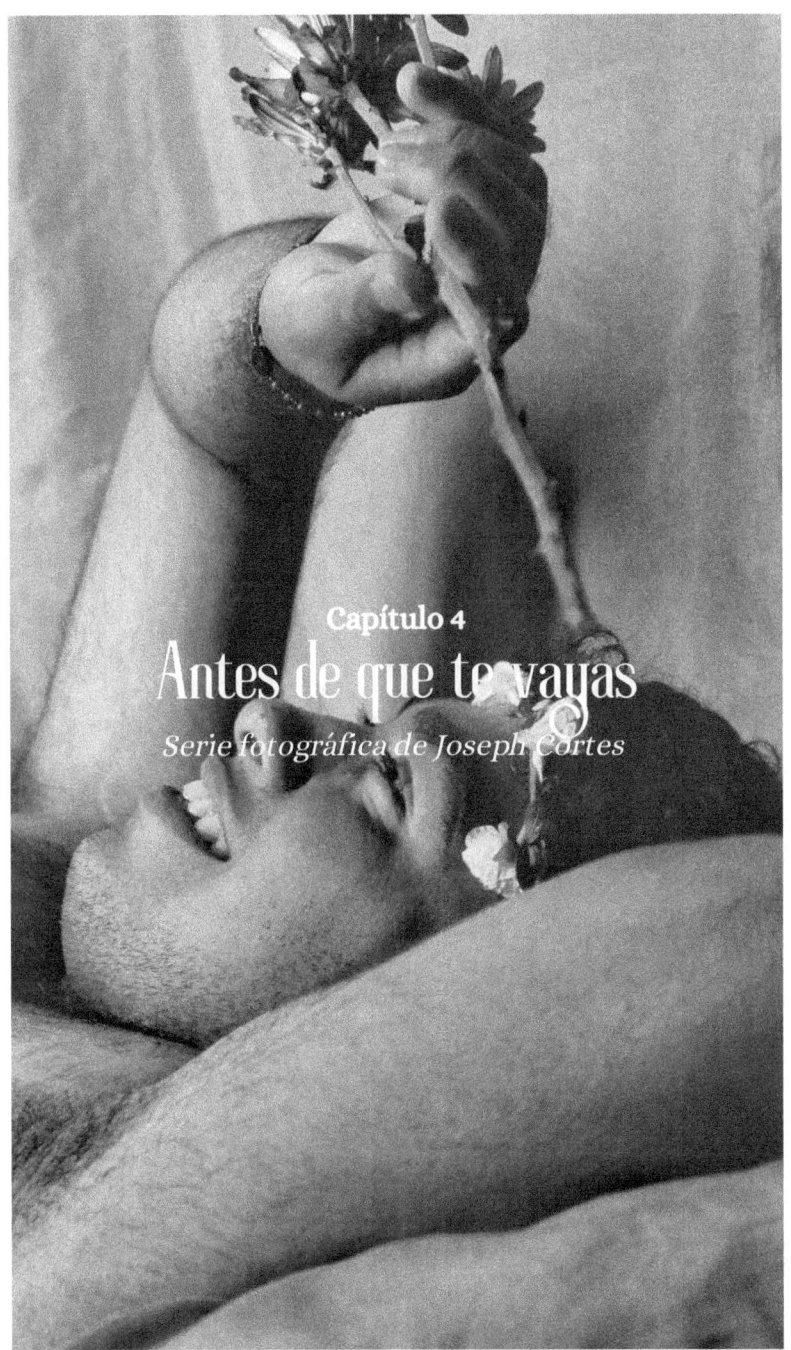

Capítulo 4
Antes de que te vayas
Serie fotográfica de Joseph Cortes

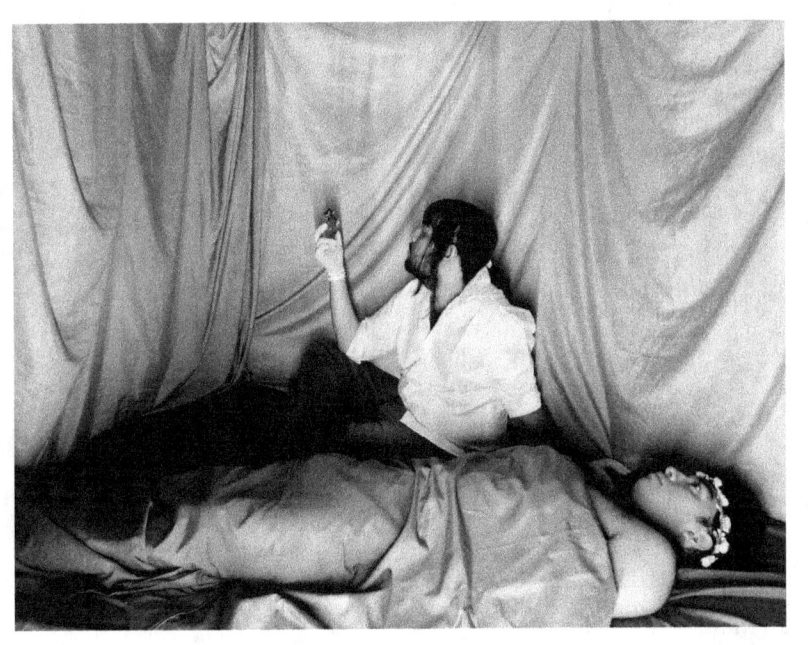

Flor de veinte pétalos

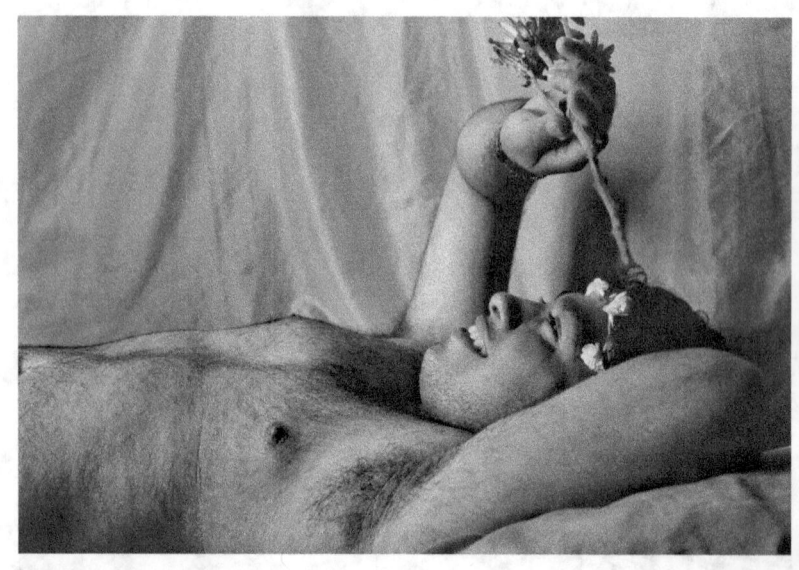

Déjame recordarte

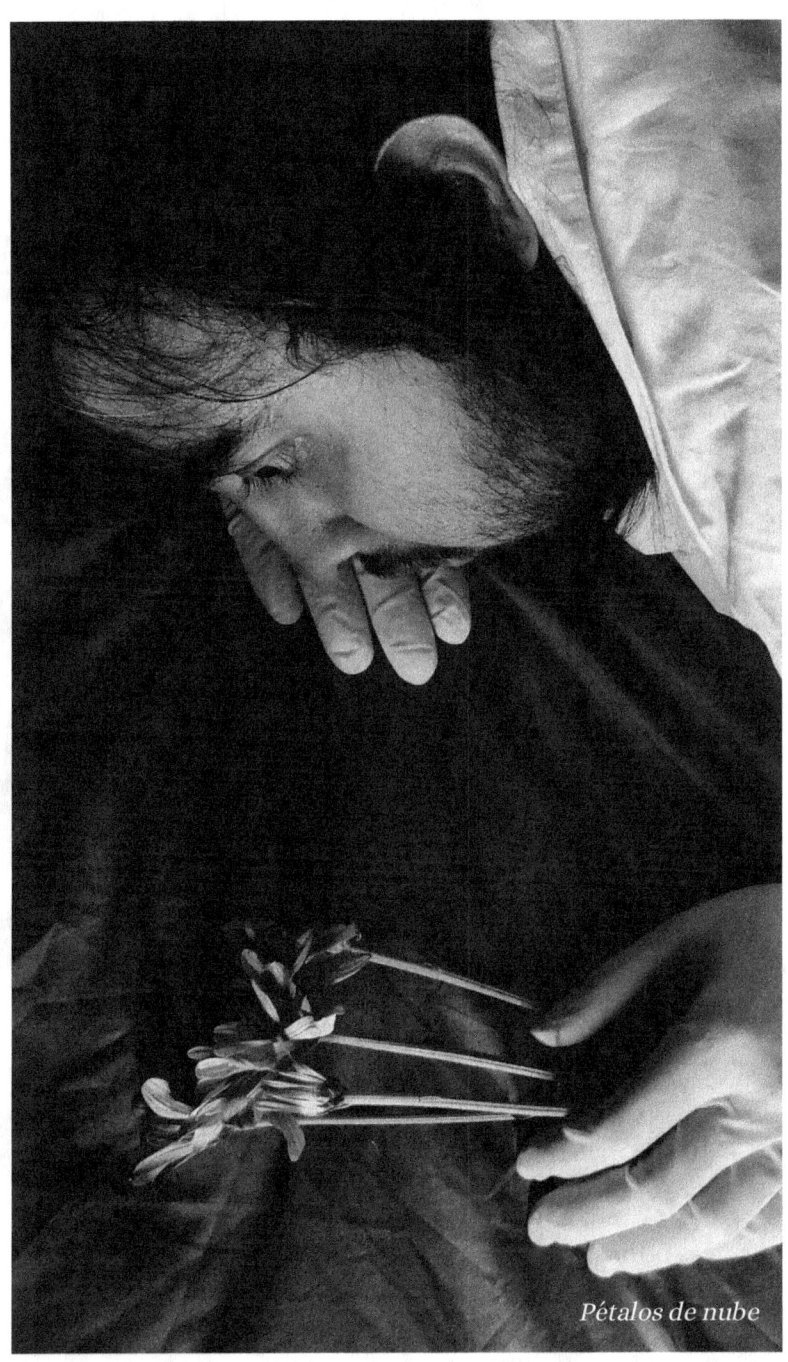

Pétalos de nube

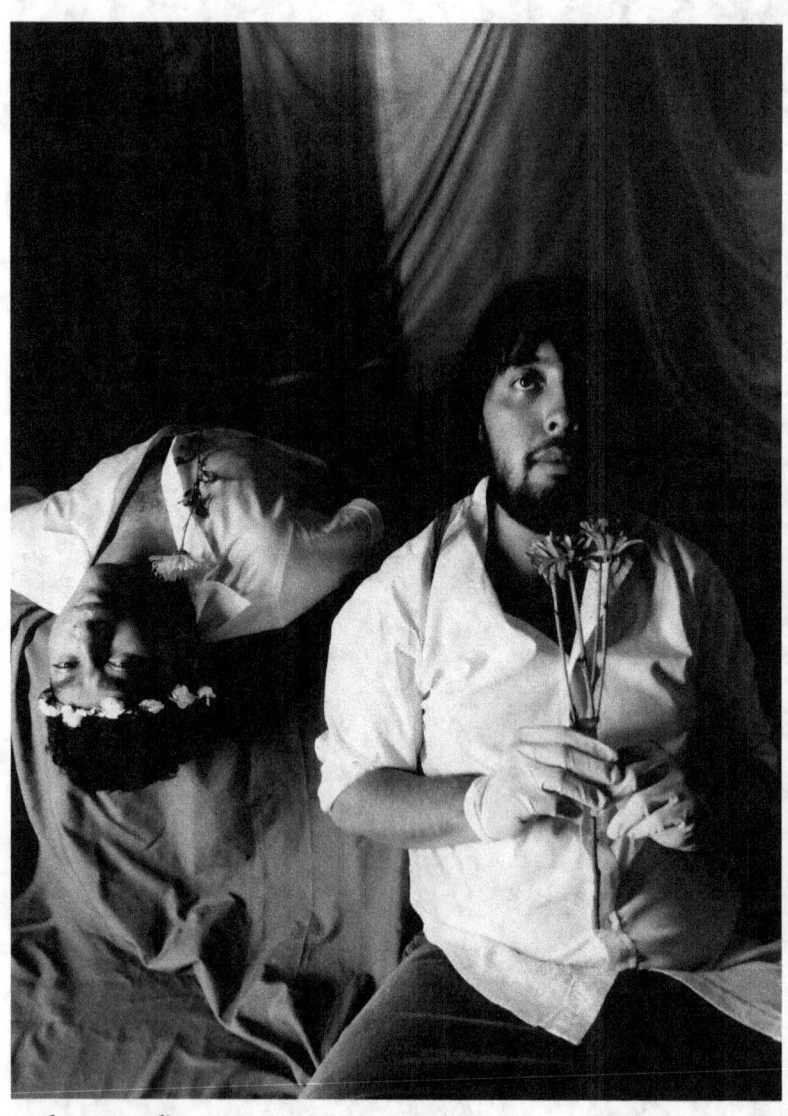

Podemos pedir perdón aunque no sea suficiente

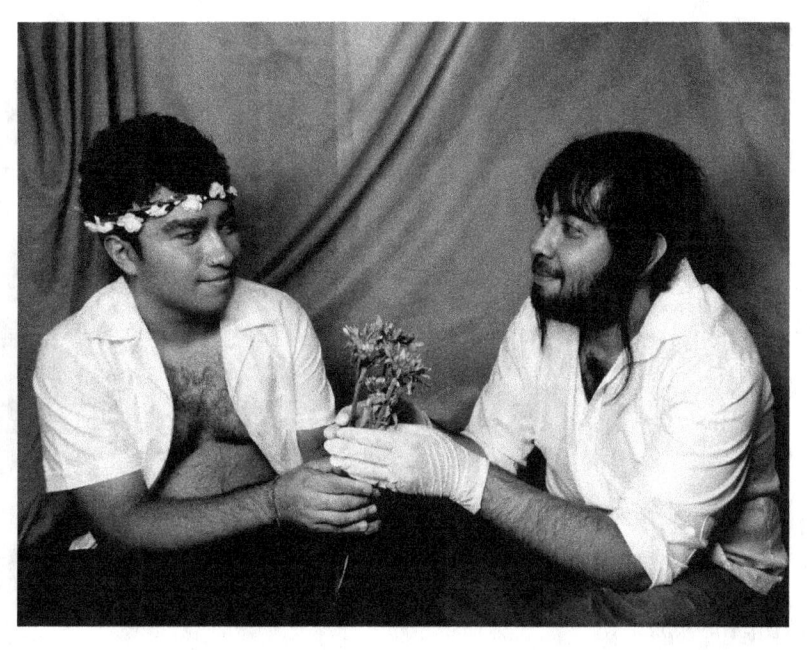

Lycoris radiata

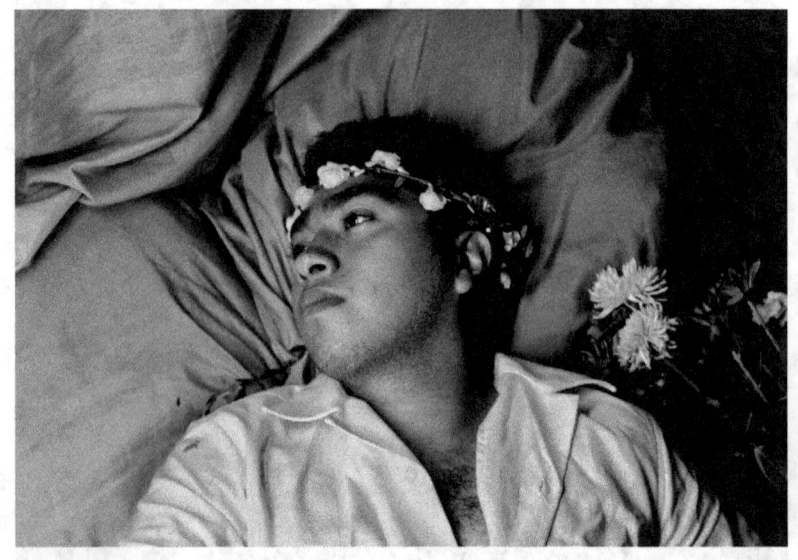

*Ámame más
cuando menos lo
merezca*

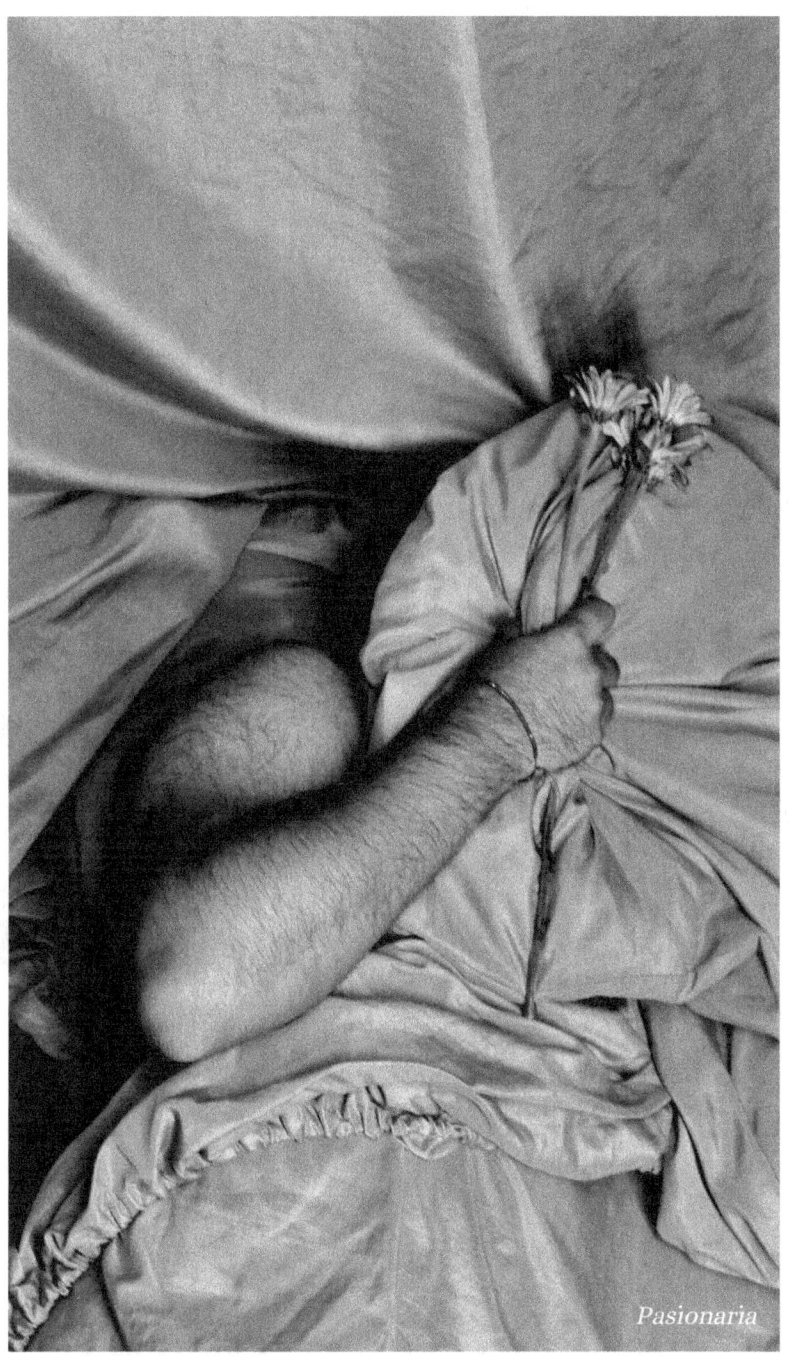

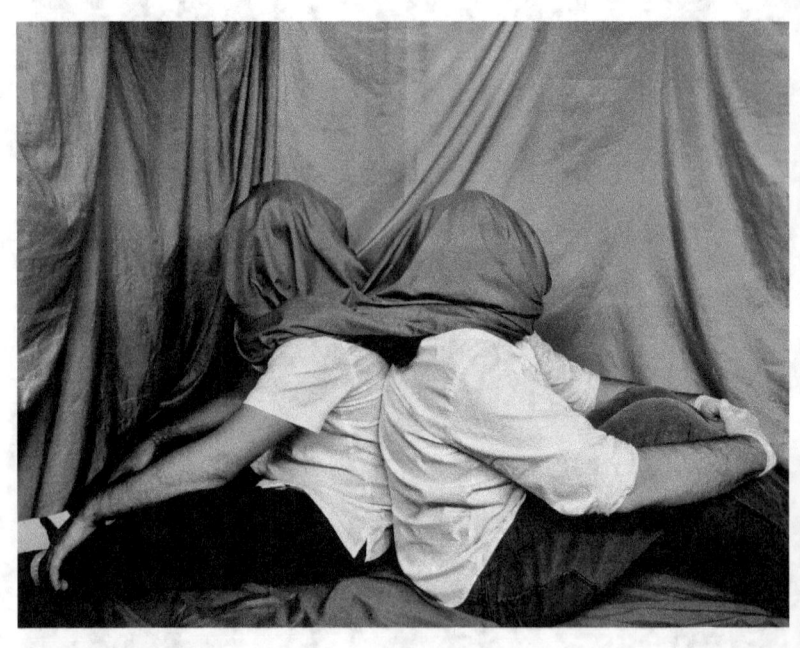

Rosas distantes

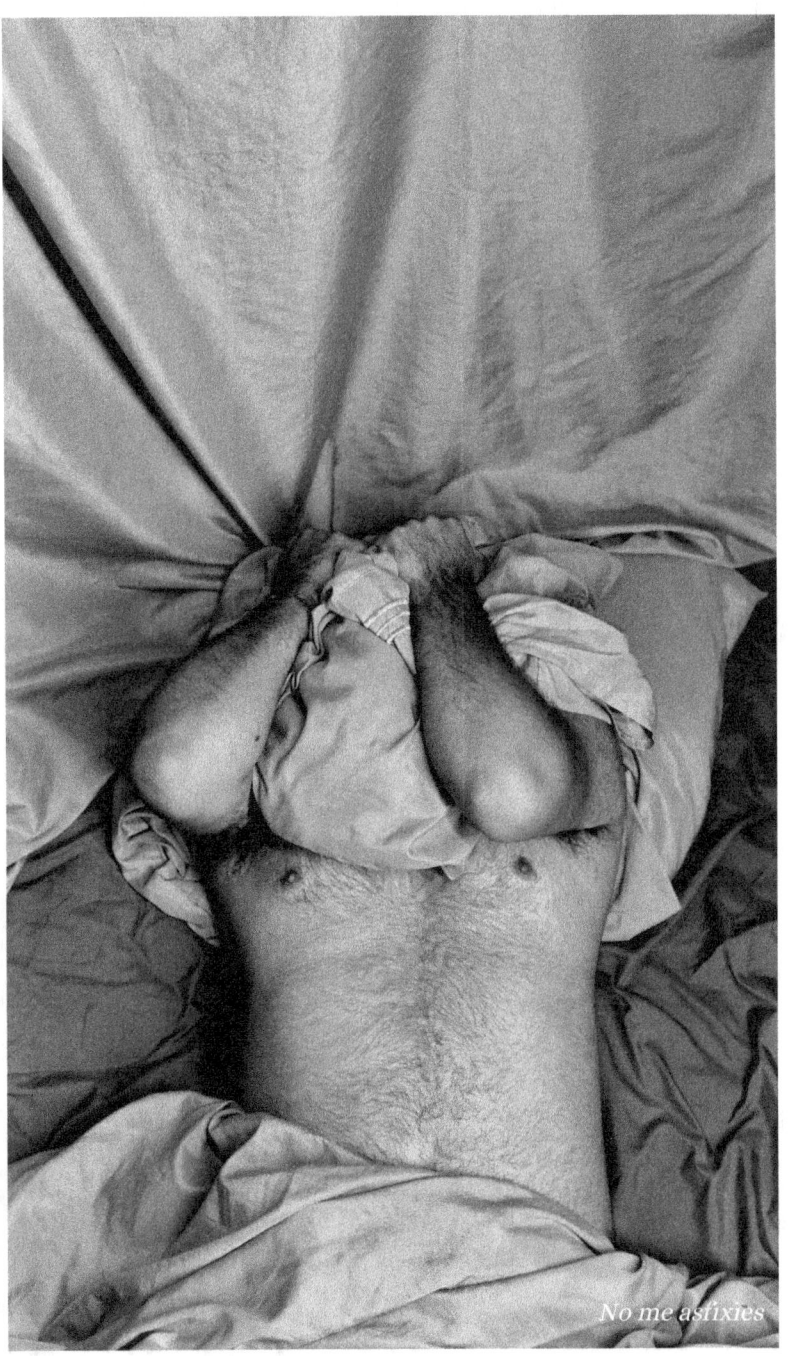

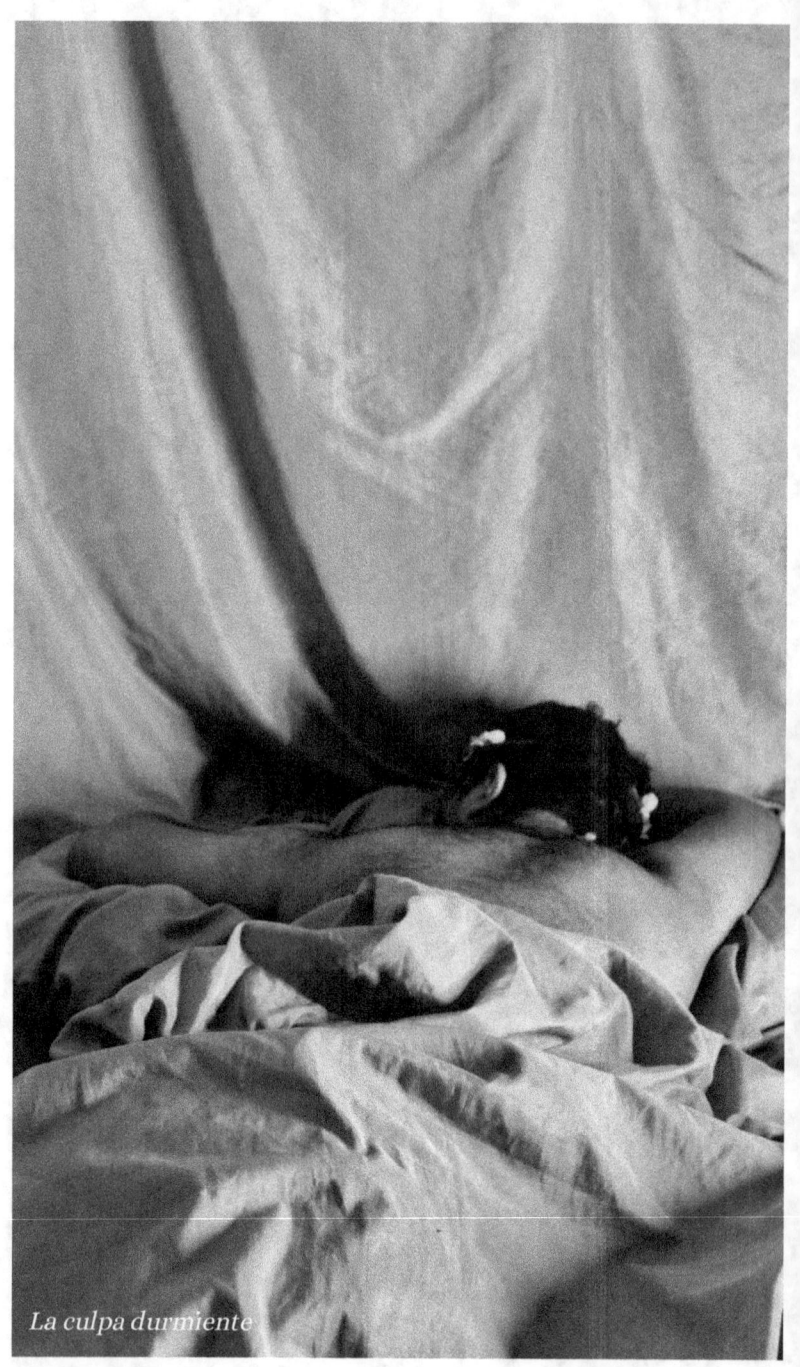

La culpa durmiente

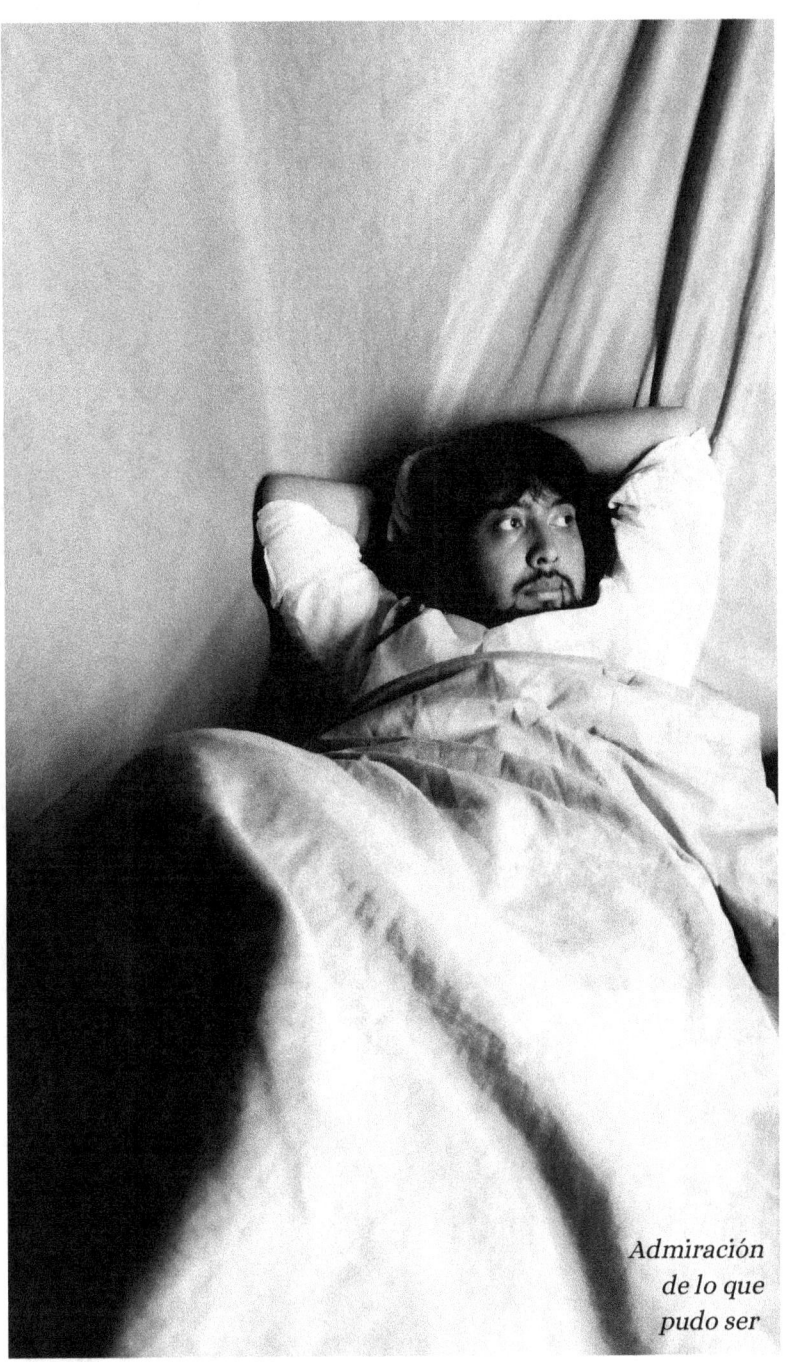

*Admiración
de lo que
pudo ser*

Dame tu alma

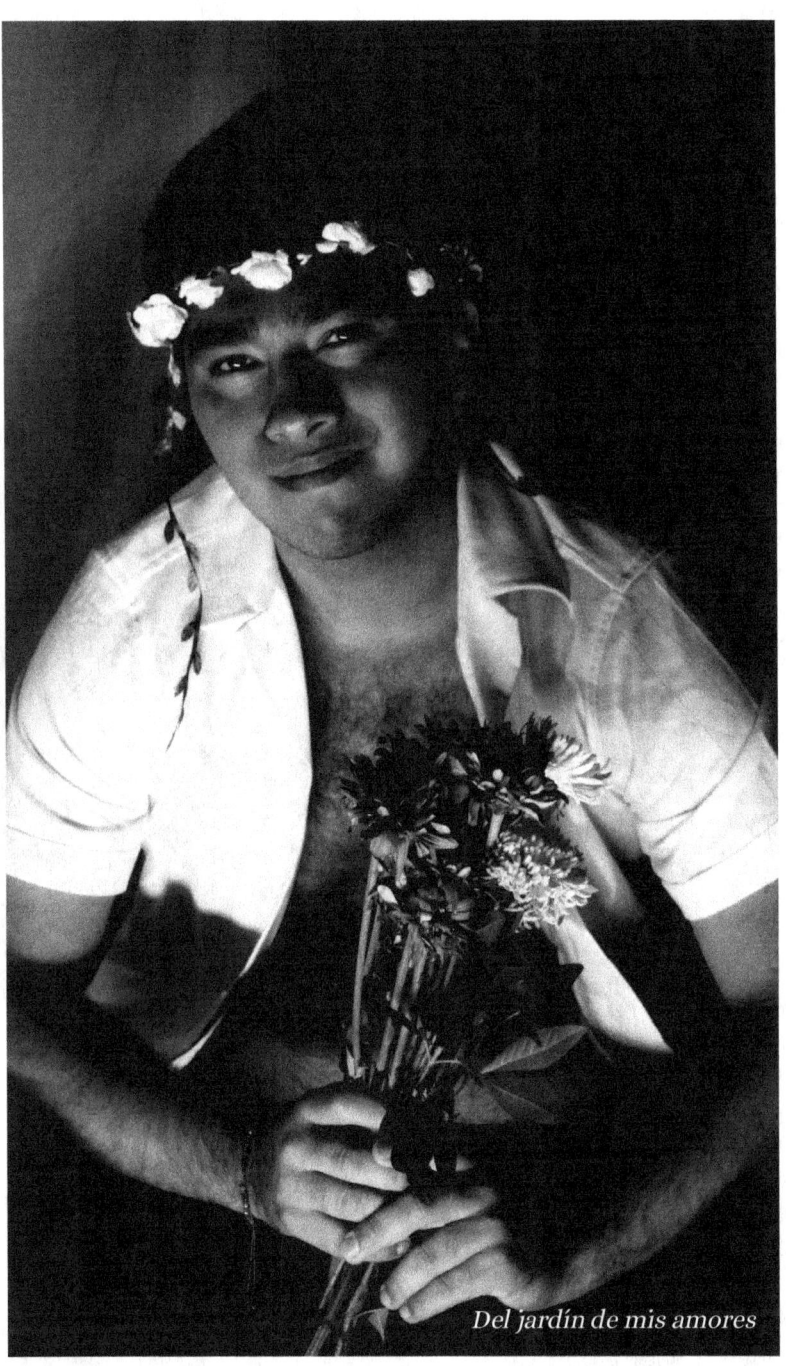

Del jardín de mis amores

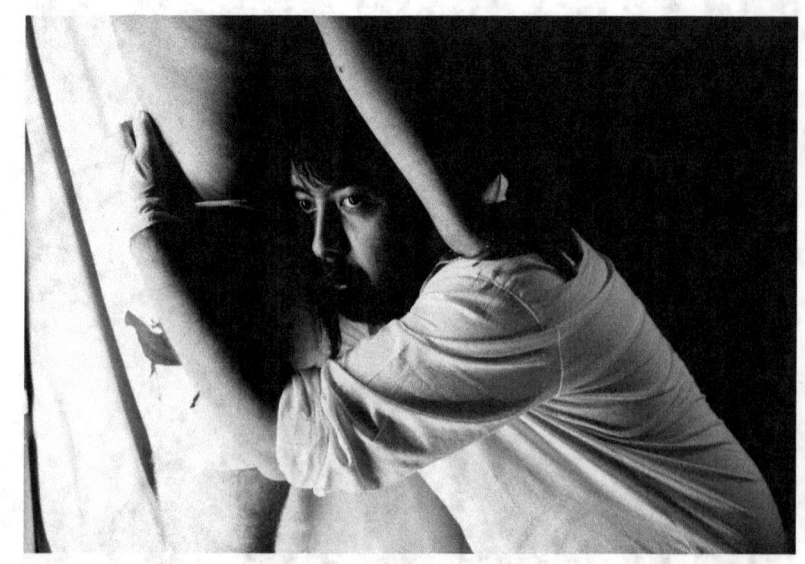

La muerte de mi sentir

*"No te vayas
si me extrañas".*

- Joseph Cortes

Capítulo 5
Rigor Mortis
Flores para tu funeral

¿Por qué no contestas?

¿Por qué no contestas?
Llevo horas y horas
dejando recetas
de mejoras, mejoras.

 A mi lado te necesito,
 te quiero vivito,
 te resucito.

Quiero de la mano
llevarte,
abrazarte y besarte,
que tu corazón se
sincronice con el mío,
y que mis dientes
amarillos brillen
cuando río
porque llevo horas y
horas
pidiendo mejoras y no
mejoras,
si dejo recetas,
¿por qué no contestas?

Ya nada es como antes

Ya nada es como
antes,
mis palabras ni son
interesantes
y estamos distantes
¿será que ya no es
importante?

¿Qué será de mí?
¿Qué seré para ti?

Quisiera saber
cómo explicar
que mi deber
es acabar
con el dolor
que no va a sanar
mi corazón.

Flor de sakura

*Flor de sakura, flor de sakura,
dime por qué nada me dura.*

El arte me cura
por ahora,
me reemplazarán
y bien sentirán,
sólo pediré
que no me olvidaran
y te rogaré
que por hoy lograran
su lugar tomar.

*Flor de sakura, flor de sakura,
dime por qué nada me dura.*

El sentir de verte vivir

Prefiero morir
antes que seguir
con este sentir
al verte vivir
siendo feliz,
sin poder convivir,
sin poder revivir
y viendo morir
nuestra historia,
déjame morir.

De sentir a morir... prefiero huir

Ya no quiero sentir,
hoy prefiero morir
antes que seguir
lo que contigo fui.

Ya no quiero sentir,
sentir o morir,
déjame ir.

Sentir ya no quiero
y morir no puedo,
dejarte quiero,
dime si puedo.

El tiempo que necesites

Te voy a dar
el tiempo que
necesites
para lograr
el cambio que
permites.
Me canso y me
canso, de siempre
dar el tiempo que
necesites.
¿Cuánto más? A
algo quiero llegar,
déjame pensar,
pero siempre te
voy a dar el
tiempo que
necesites.

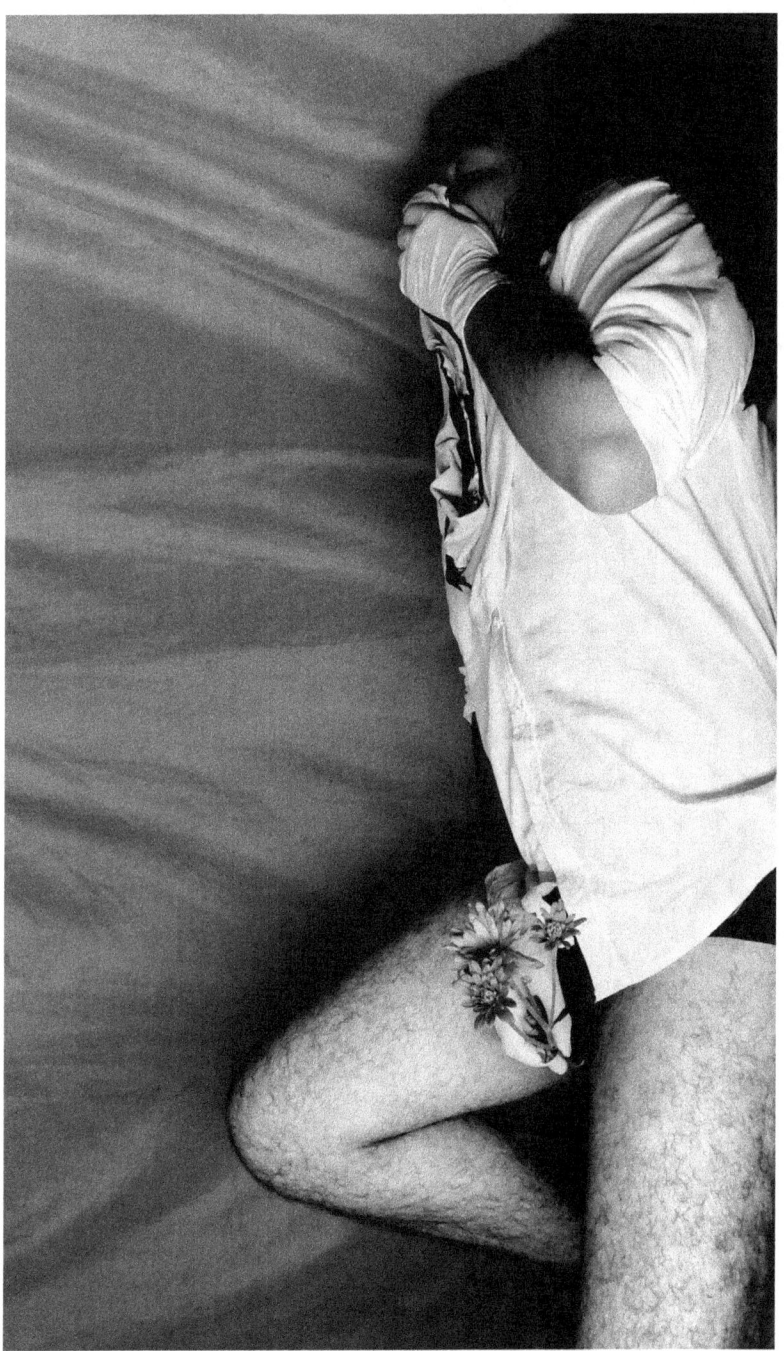

¿Podemos seguir siendo amigos?

¿Cómo saber si es lo correcto?
Cuando no se siente perfecto
y en lágrimas me escondo,
soy un cuerpo bajo escombro.

Somos planetas
bañados en cometas
que nuestra historia atacan
y no se acaban.

El agua se secó,
la sequía llegó
y yo no me voy.

Intentar
no es arreglar
ni recuperar
lo que perdido está.

Y cuando más deseaba irme
me quitaste mi brillo
preguntándome
si podríamos seguir siendo amigos.

No quiero más espacio

Re-escribiendo
y compartiendo
lo que estoy sintiendo.

Las estrellas te daré,
creeme, dolor me quedaré,
te tendré,
lo cumpliré.

Déjame olvidar
y re-pensar
nuestra galaxia,
nuestros cometas.

No quiero más espacio,
solitaria es la galaxia,
acércate despacio.

Es lo correcto,
el olor perfecto
del amor concreto.

¿Varios meses sin reconciliación?

Varios meses y no nos hemos reconciliado, ya ni sé cuál es el problema, la verdad he pensado en todo el dilema y créeme que no he llegado a una respuesta que solucione y contrarreste esta maldad, tengo piedad cuando te digo que hay que dejar de luchar por algo que no tiene final.

Por si esto llega a terminar

Por si llega a terminar
dejo por escrito
lo que siento
porque te llegué a amar.

Si llega a terminar,
vuélveme a abrazar
y pídeme besar
para sanar.

Desde el inicio veo el final.
¿Qué hay que soportar?
Si esto llega a terminar
no prometo llorar.

Si esto llega a terminar,
créeme, me va a lastimar,
te querré llamar
y arreglar
lo que no se puede arreglar.

Déjame tu mano tomar
y por fin disfrutar
porque pronto puede acabar.

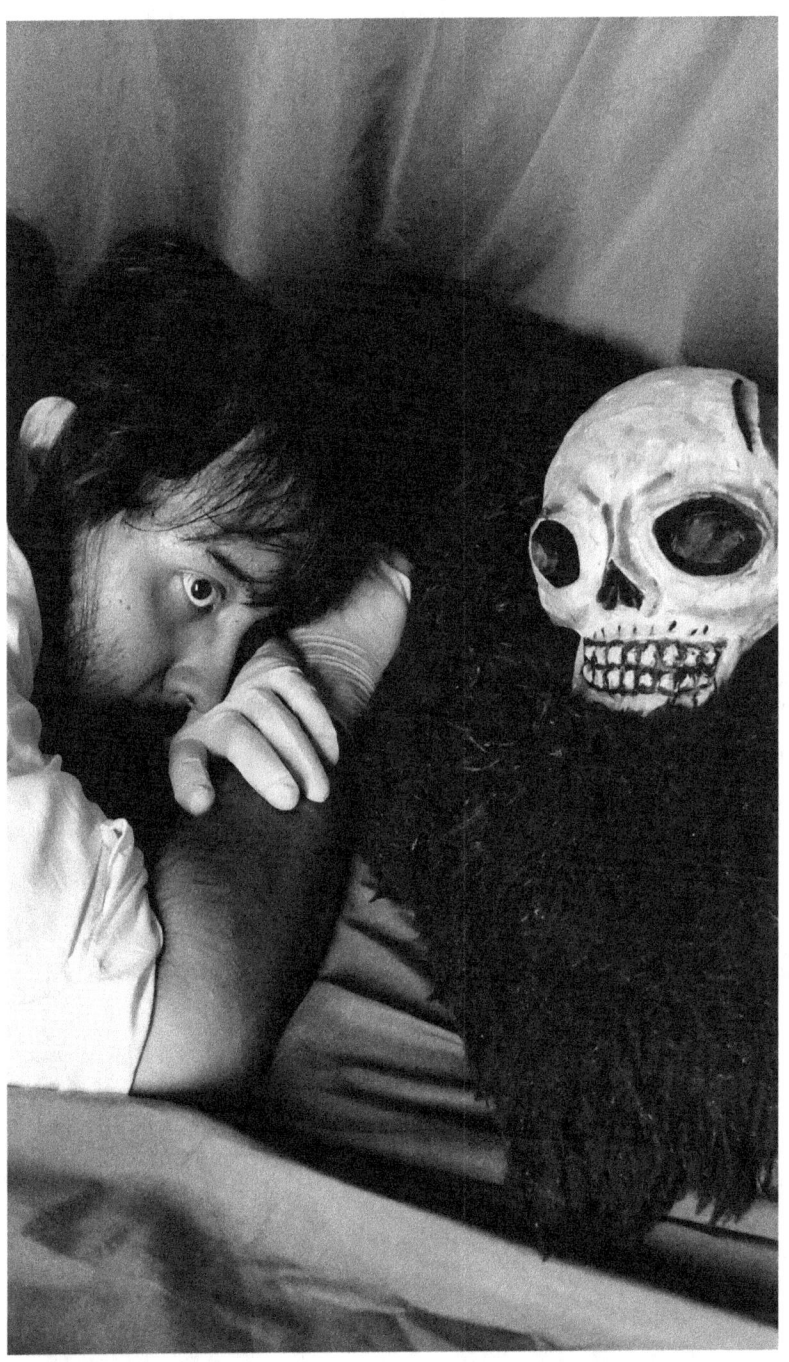

Cicatrices en repetición

- ¿Cuántas veces vas a repetir la misma temática?

 - ¿De qué hablas?

- Mira cuánto has escrito sobre lo mismo.

 - Las cicatrices siguen ahí y no por eso las doy por alto.

Hoy ya no espero nada más de ti

Tú decidiste partir
y yo decidí morir,
no queríamos sufrir,
mucho menos mentir.

Volverte a ver no quiero,
volverte a querer no espero,
ni quiero ni debo
seguir en el juego.

Y las flores van creciendo
mientras yo te olvido lento,
no sabes cuánto lo siento
por el veneno creciendo.

Quiero creerte, pero debo confesarte que no debo pensarte porque ambos fracturamos nuestros rumbos, sin esperanzas seguimos en el mundo que vivimos, hoy ya no espero nada más de ti, porque paz mental quiero y espero, sin seguirte queriendo y si todavía sigo sintiendo, por favor, te ruego, te imploro, acaba el fuego.

"Buenas noches" y vete

Dime el porqué de nuestro actuar
que sin querer nos va a matar.
¿Qué pretendes demostrar?
¿Qué aún podemos conversar?

Es imposible ignorarte
y peor olvidarte,
menos superarte
y poder soltarte.

¿Hacemos lo que hacemos sólo
para decir que lo intentamos?
Porque en ese caso ya lo hicimos
y no lo logramos, mi vida, no
ganamos.

Sabes que contigo juego
pretendiendo ir bien,
pero te aviento al fuego
y ahí soy fiel.

Dime "buenas noches" y vete,
vete y dime "buenas noches",
no me dejes baches
ni mala suerte.

Mi amor, hay frío afuera

Mi amor, hay frío afuera,
te aconsejo, usa sudadera,
no te dejo de pensar
y el mundo no deja de girar.

Te estoy diciendo que quiero olvidar
que en algún momento pudimos andar,
no te quiero pensar,
menos acorralar,
 salte,

 lárgate,

 cuídate.

Y te quiero tanto, tanto, tanto
que te aconsejo con llanto
que uses sudadera
porque hay frío afuera.

Tal vez así es mejor

Sin olvidar el daño
ni verte cual extraño,
te extraño.

Tal vez así es mejor,
mientras no sea peor
irse sin rencor
y sin dolor,
disfrutando el olor
del rencor
con sabor.

Mira, yo sé que lo estamos intentando,
pero este silencio nos está matando,
propongo irnos separando
para no estarnos agotando.

Y yo aquí, extrañando
todo ese daño.
Tal vez así es mejor,
disfruta del olor,
antes de dañar la razón
hay que irse sin rencor
y curar el corazón.

Cuando las flores ya no crecen

Cuando las flores ya no crecen
me enloquecen,
es mejor dejarlas
que regarlas.

En el jardín de mis amores
eras de los mejores,
pero espinas crecieron
y nos rompieron.

Lluvia de culpa
sea bienvenida
y con dolor veía
cómo huías.

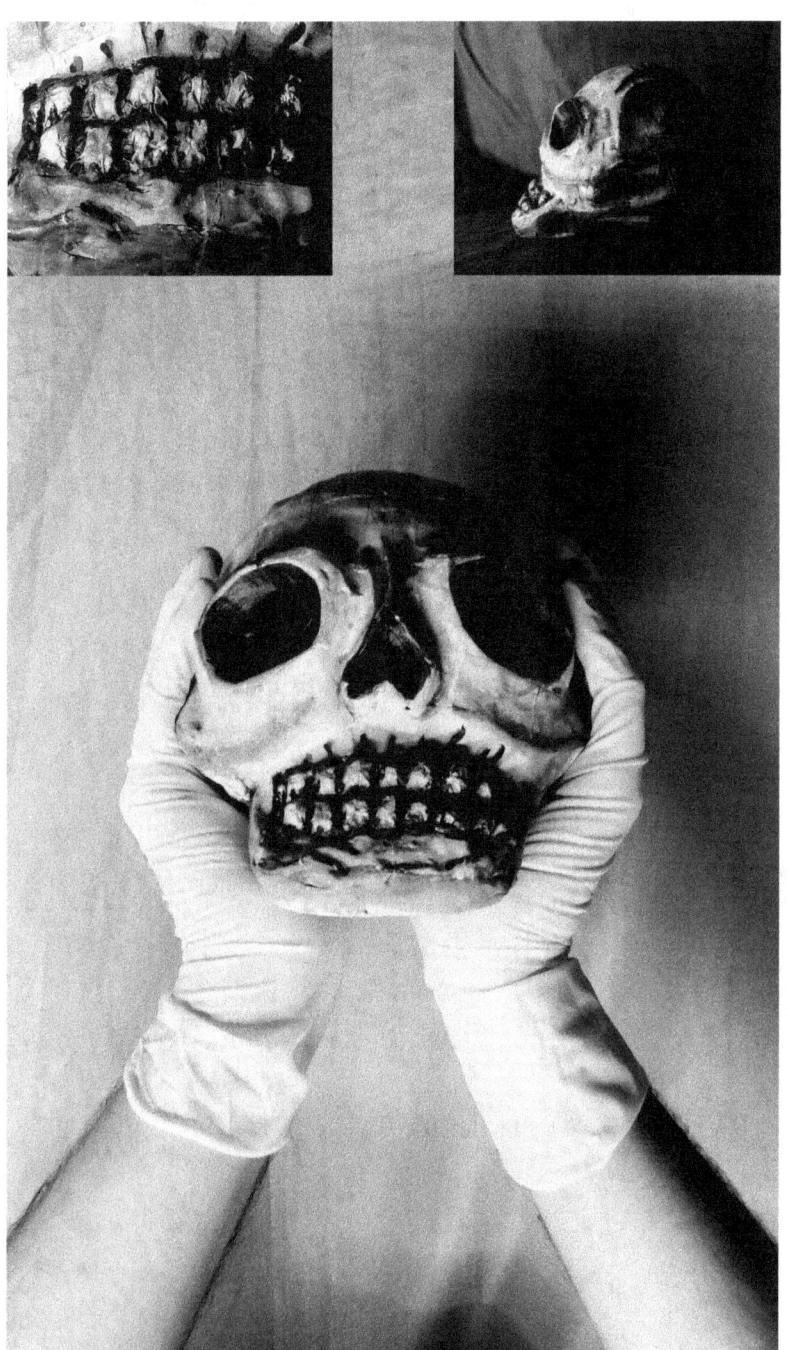

Delirios de unas rosas en un funeral

- ¿Crees que las personas
mueren de amor?

- No, eso es ridículo.

- Pero el amor es para las
personas lo que para
nosotros es un tallo.

- Pero dudo mucho que
esta persona haya muerto
de amor.

- No lo sabremos.

- ¿Nosotras también
morimos de amor?

- Sí, lo estamos haciendo.

- Es ridículo.

Siento que la vida se me va

- Siento que la vida se me va.

- Es que me estoy yendo.

Cadáveres

Dime a cuántas mujeres has matado, cuantos cadáveres se visten de dolor, calaveras de color pasión, como a mí has lastimado, dime por qué de entre tantos diamantes elegiste la sangre, vas vestido de penas ocultas que recorren tus piernas, háblame de tu pasado ruin que ha logrado ser pesado, y dime cuántas veces caminas de noche por ríos prendiendo fuego a los cadáveres, cantando rodeado de penas nuevas.

Deja la historia morir

Deja la historia morir
porque no hay que sentir
que en vano será,
ya no se podrá
adelante seguir,

déjala morir,

déjala morir.

Desearía poder odiarte

Desearía poder odiarte,
pero no dejo de amarte,
permíteme darte
mi corazón por partes.

Desearía poder odiarte
para no verte
ni hacerte arte.

Desearía poder odiarte
para sepultarte
y en mi mente
poder abrazarte.

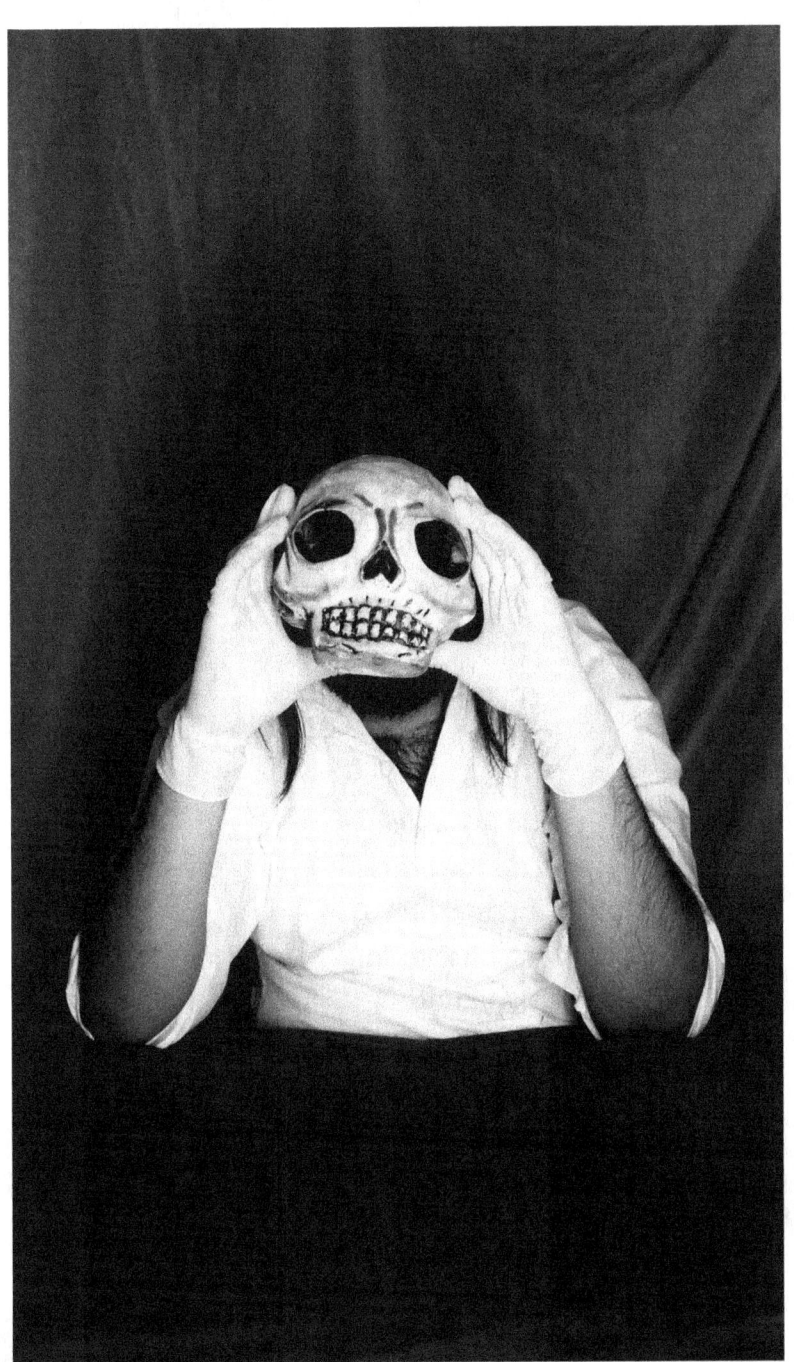

Baile con la soledad

Bailo con la
soledad
porque tiene
piedad
de mi maldad
y de a poco me
mata,
poquito a poco,
muy poquito a
poco,
si me ataca
no me entero
ni me altero,
lo daré todo
bailando,
pero no
llorando.

Además de la mente, ¿puedo perderte?

Pierdo la mente
y sentido al tenerte,
mi amor, soy fuerte,
pero el sentirte
me pone triste
porque rompiste,
escupiste
y mordiste
mi amor,

mi razón,

mi corazón

y mi girasol.

Lo peculiar de olvidar

¡Hey! Azul agosto,
mira lo que me costó
estar azul desde enero,
ya no puedo.

Creí que por siempre dolería,
no creí que me reiría
por el dolor que sentía
y lo que recorría.

Hay algo peculiar
en poder olvidar
y en sanar,
ahora quiero vivir,
sentir y reír.

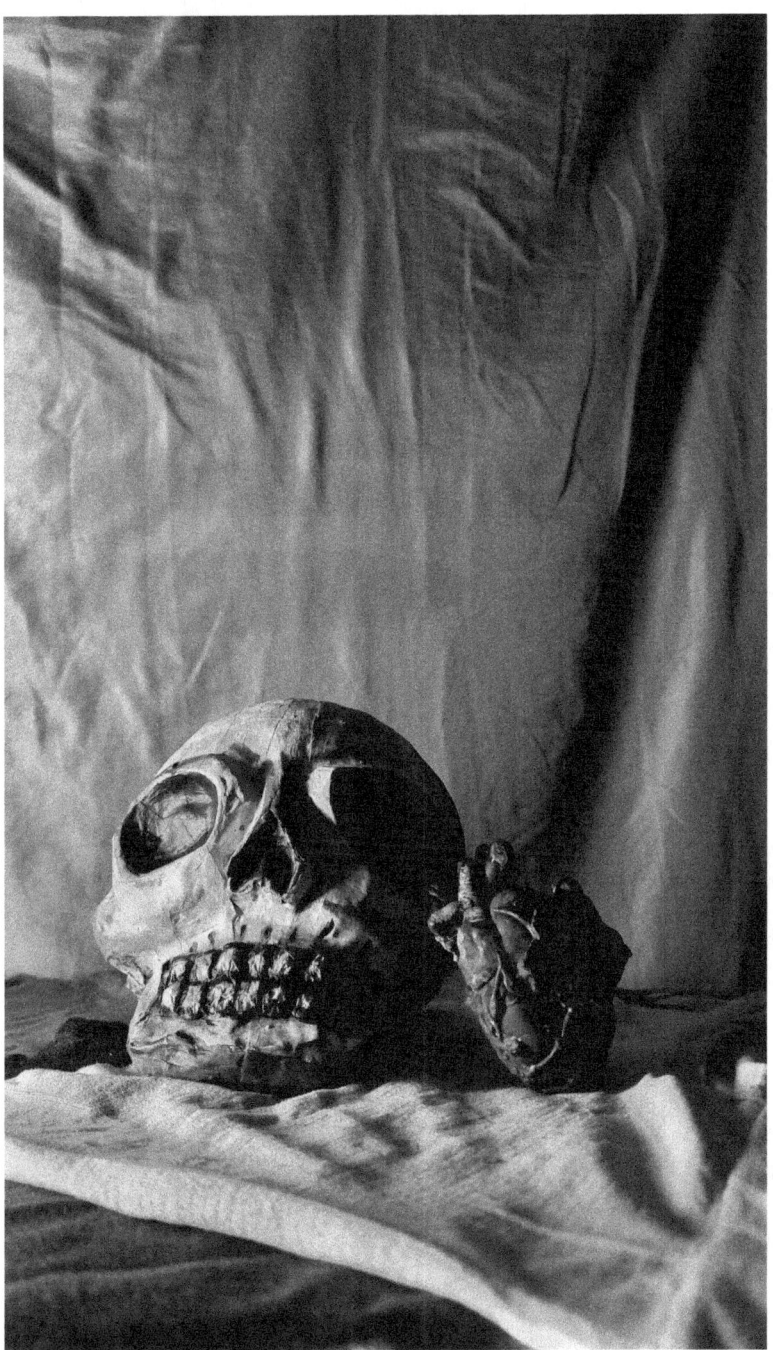

Así te quiero recordar

Como una flor,

como un color,

con amor,

como la luna,

canción de cuna,

como sanador

de aquel dolor

y como una obsesión

que habita mi corazón.

Así te quiero recordar,

ya no me dejes ni pensar.

*Doy por finalizada la
autopsia de tus recuerdos
en la morgue de mi
corazón.*

Anexo 1

Semblanza de Joseph Cortes

Joseph Cortes explora principalmente los sentimientos humanos, siempre buscando la teatralidad visual y literaria de lo pasional que llega a ser un sentimiento. Comenzó a crear poemas mientras cursaba la secundaria en 2018 y fue antes de terminar esa etapa cuando empezó a publicar relatos, historias y escritos en Wattpad, actualmente decidió comenzar a autopublicarse con la ayuda de sus amigos y así poder darle una mejor vida a todo aquello que en algún momento publicó y después borró. Su primer serie fotográfica *Antes de irme* surge en 2019 gracias a un curso de fotografía artística en la plataforma Doméstika impartido por Gerardo Montiel Klint, desde entonces ha tratado de perfeccionar su técnica, que va desde montar una escena hasta tomarle fotos a su semen, pasando por el collage y la búsqueda de formas y colores con la experimentación en el retoque digital.

Cabe mencionar que cursó el bachillerato en arte y humanidades especializado en teatro en un Centro de Educación Artística (CEDART) y actualmente cursa una Licenciatura en Comunicación en la Universidad Michoacana de San Nicolás de Hidalgo (UMSNH) mientras amplía su portafolio llevando a cabo una republicación del mismo ahora en formato físico.

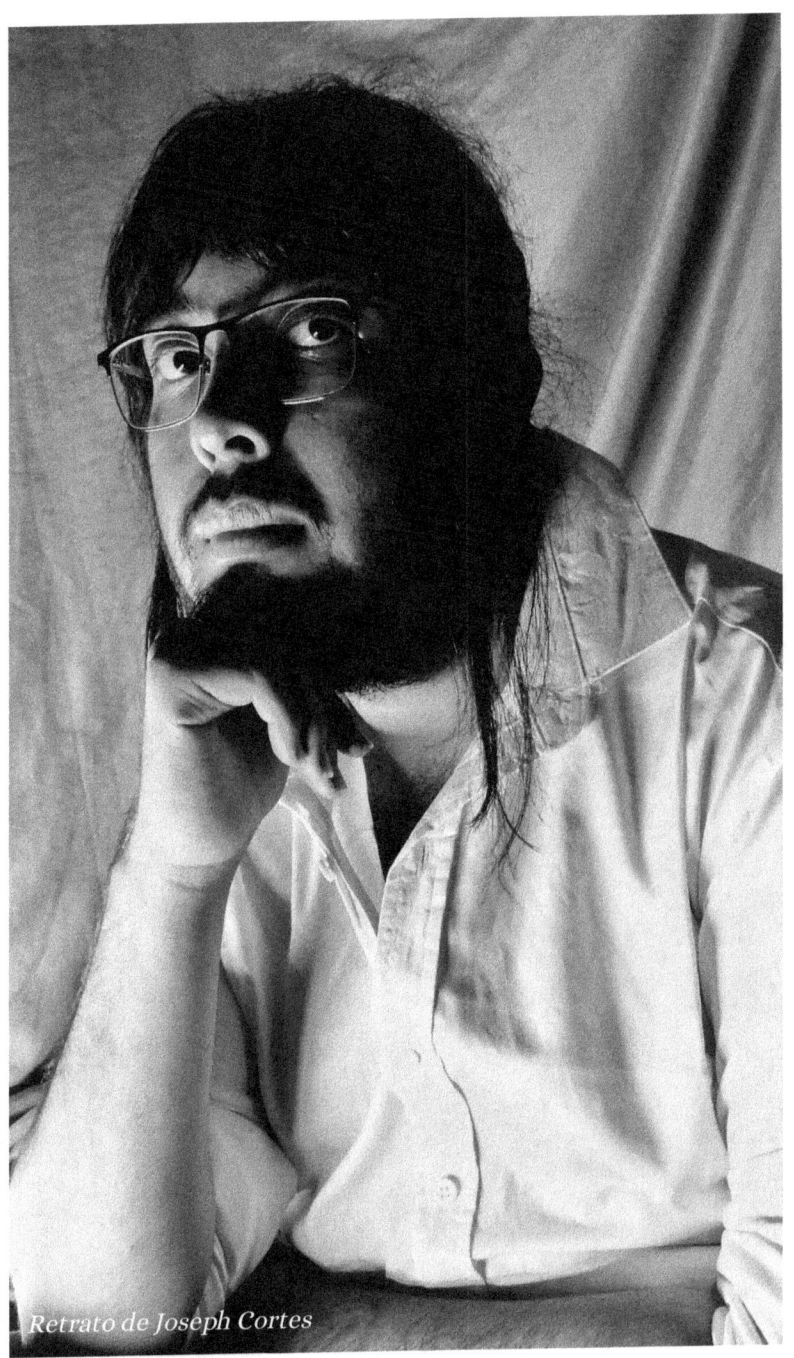
Retrato de Joseph Cortes

Anexo 2

Semblanza de Luis López

Luis López comenzó en la fotografía a inicios del 2020 durante la pandemia, inició siendo un hobbie y no fue hasta que comenzó la Licenciatura en Comunicación en la Universidad Michoacana de San Nicolás de Hidalgo (UMSNH) donde le dio más importancia y seriedad, *Supernova* es su primer serie fotográfica pública, comenzó a incursionar en el mundo artístico con ayuda de Joseph Cortes y el libro *Cuando las flores ya no crecen* en el 2024, su obra por ahora explora la nostalgia y la memoria, actualmente amplía su portafolio mientras cursa sus estudios universitarios.

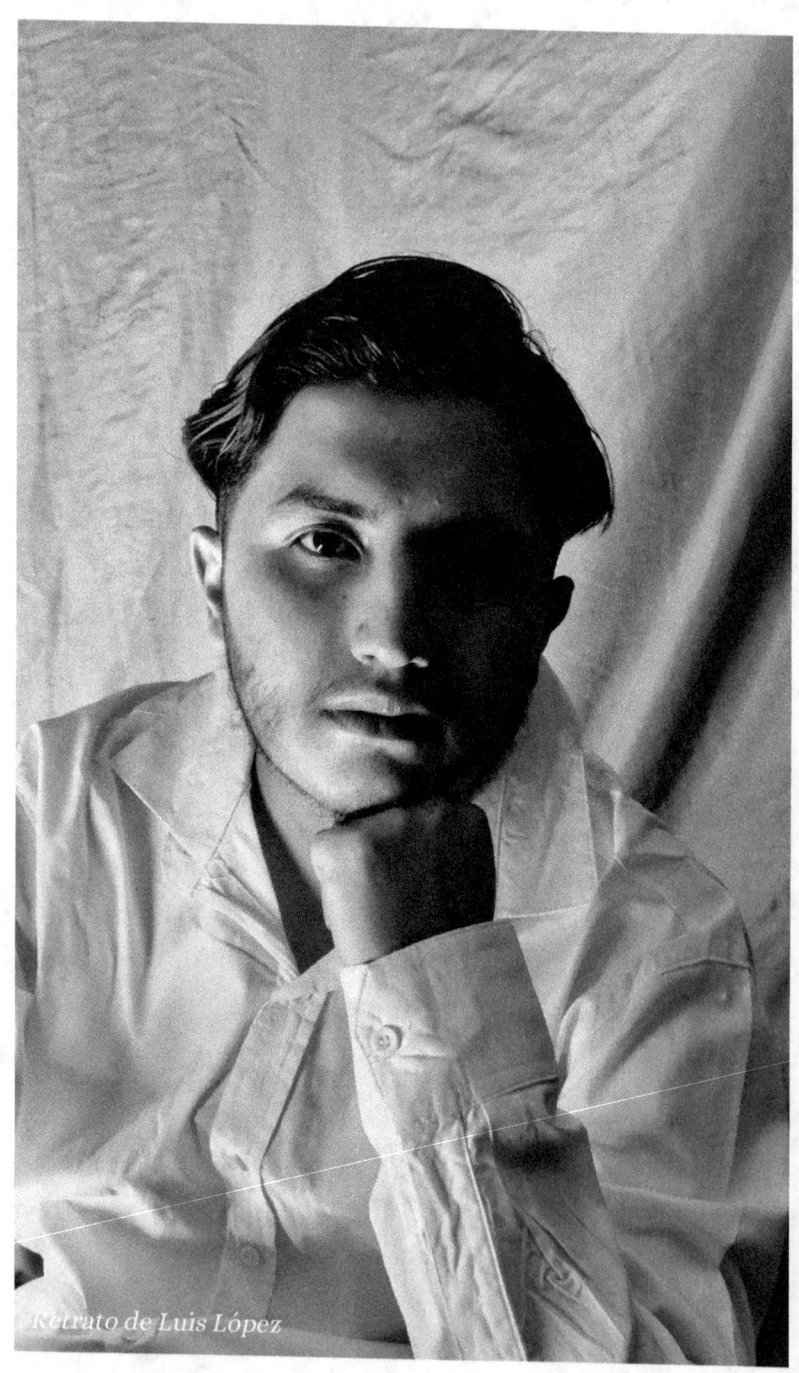

Retrato de Luis López

www.ingramcontent.com/pod-product-compliance
Lightning Source LLC
Chambersburg PA
CBHW071829210526
45479CB00001B/60